FLEURS à Kyoto

フルール ア キョウト

Mina Urasawa

浦沢美奈

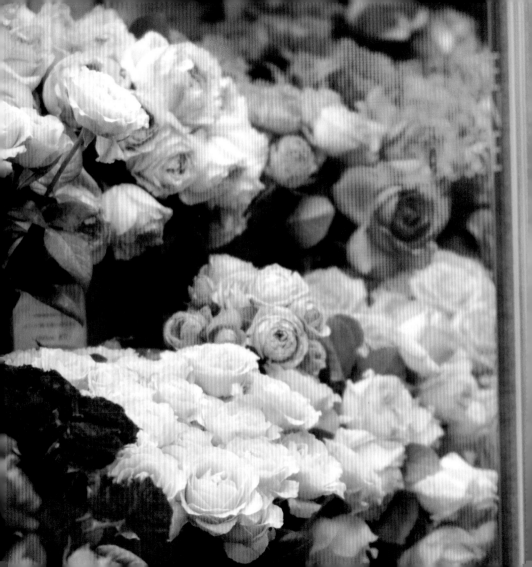

Ce que nous procurent les fleurs...

Apaisement Émotion Joie

Couleur Lien Sourire Bonheur

―― 花が与えてくれるもの…

癒し 感動 喜び

色 絆 笑顔 幸せ

J'aime les fleurs printanières.
Les contempler me
comble de bien-être.

—— 私 は 春 の 花 が 好 き で す
　　 な が め て い る だ け で
　　 幸 福 に な り ま す

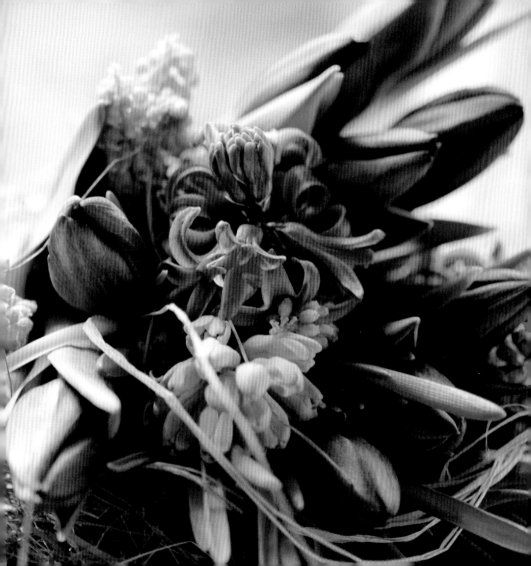

Souvenir soudain d'un jardin
secret d'autrefois...
À jamais disparu ?

—— 昔あった秘密の花園…
それは完全に消えた？

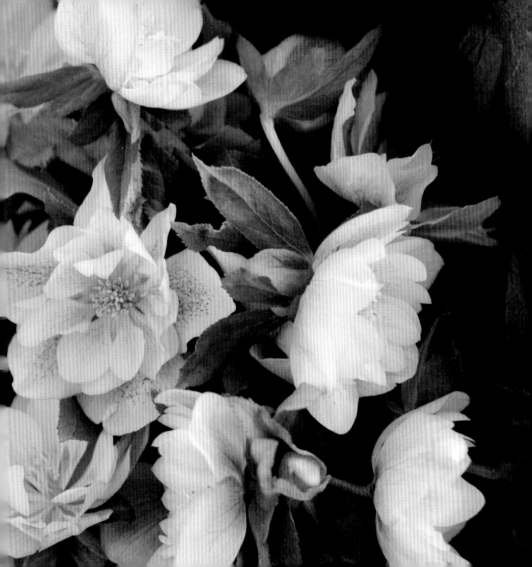

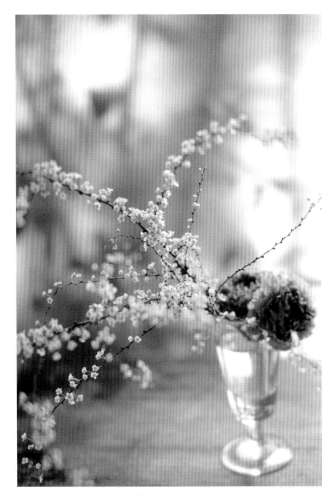

雪柳 / ラナンキュラス

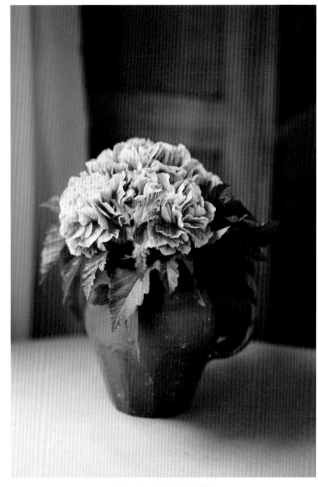

カーネーション（アンティグア）

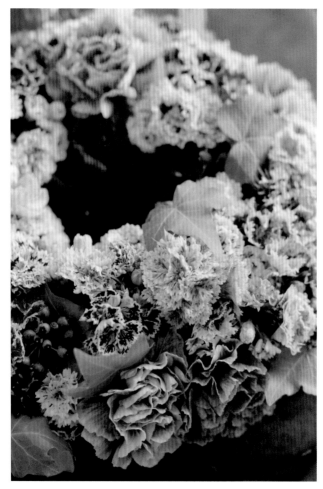

撫子 / アイビー

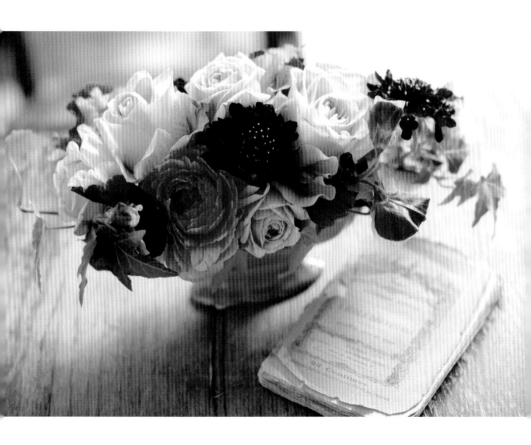

ラナンキュラス / スカビオサ

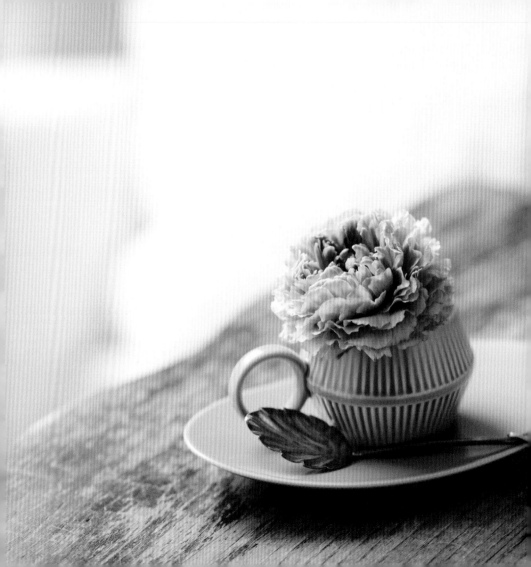

Bientôt le printemps!
Je vous souhaite bonne chance.

—— もう少ししたら春！
幸運を願って

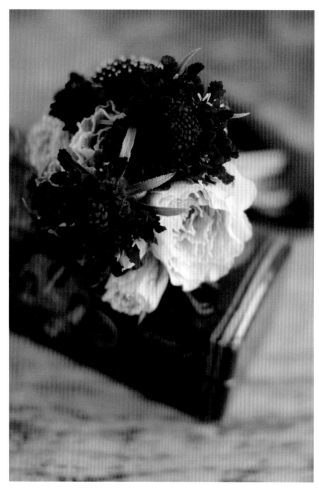

スカビオサ／ばら（リベルラ）

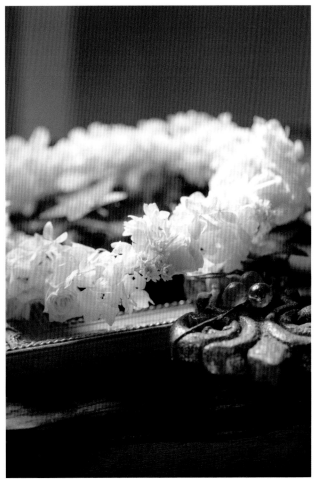

プリザーブドフラワー

De tout mon cœur.
Quand tu recevras ces fleurs...

―― 心 を こ め て
　　 こ の 花 が 届 く 頃 …

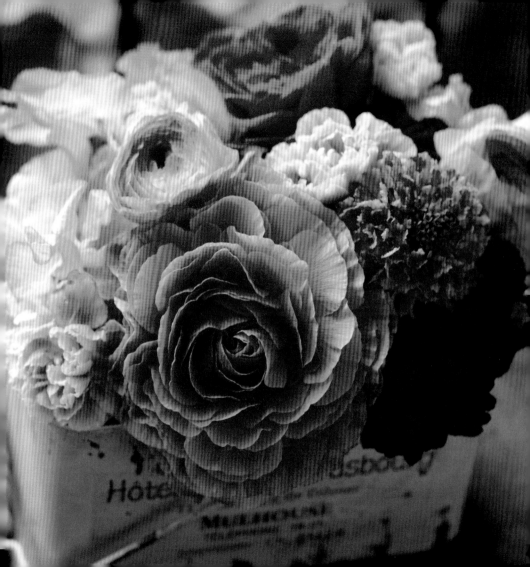

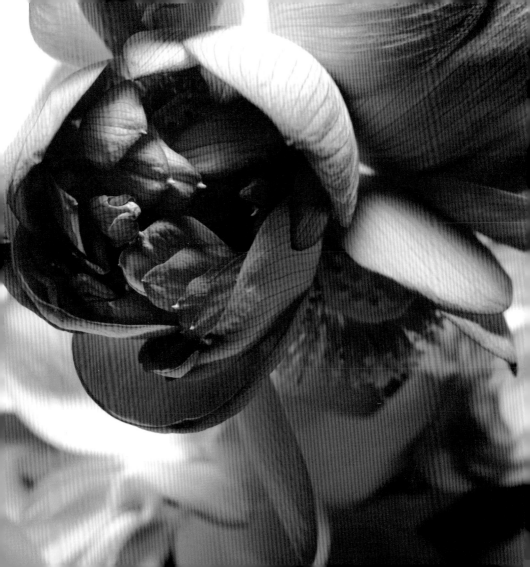

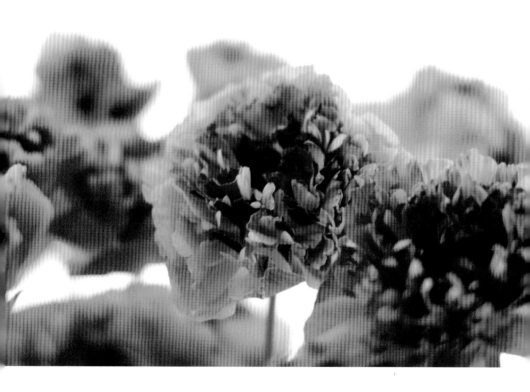

左：蓮　右：ラナンキュラス（シャルロット）

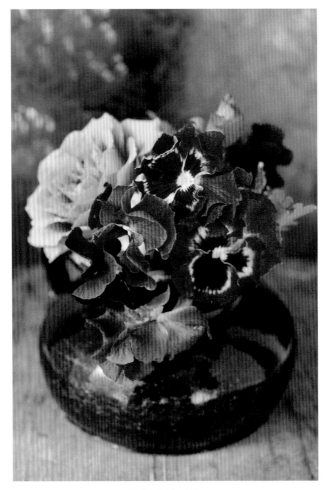

パンジー / スイートピー

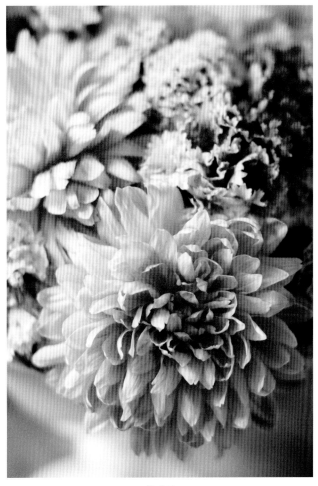

菊 / 撫子

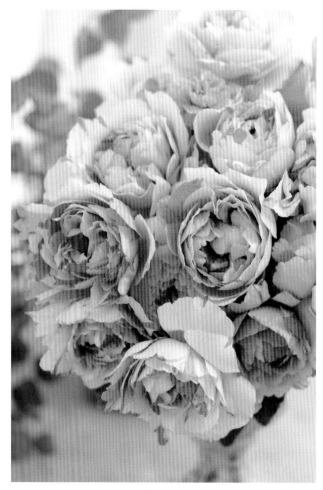

ばら（マーブルパフェ）

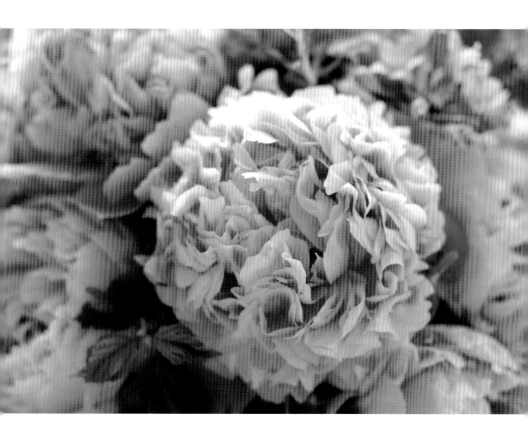

しゃくやく

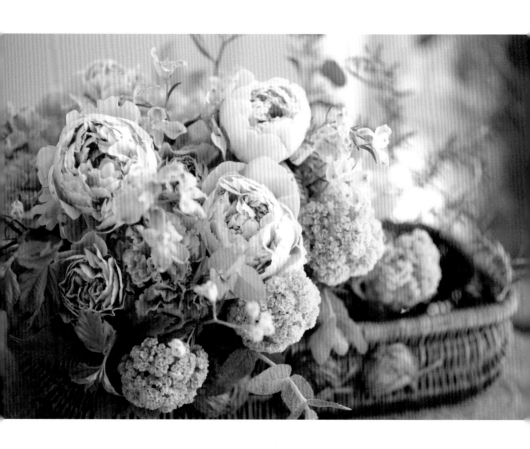

ビバーナム・スノーボール／しゃくやく

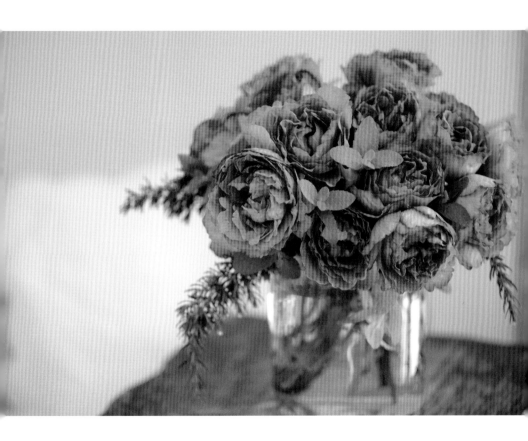

ばら（イブピアジェ）/ ミント

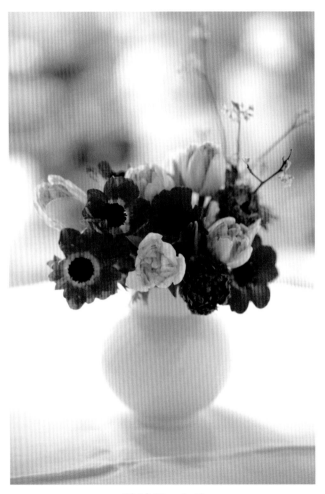

アネモネ / チューリップ

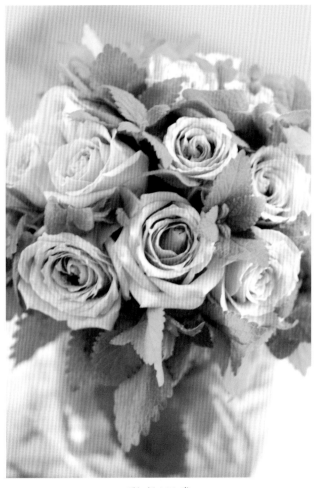

ばら（サムシング）

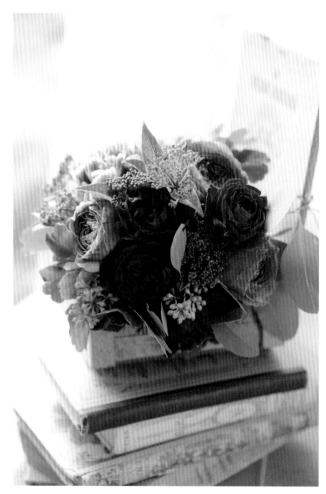

ラナンキュラス / ばら（タマンゴ）

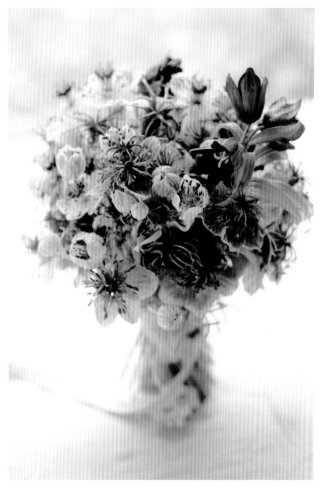

ニゲラ / 黒ゆり

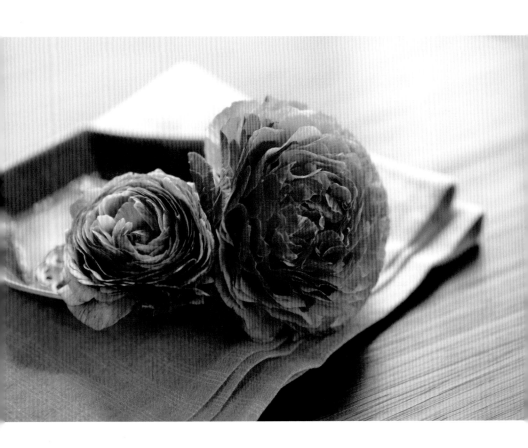

ラナンキュラス

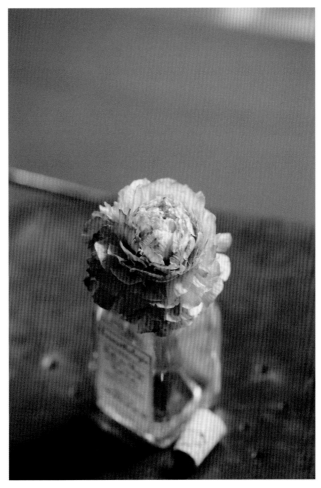

ラナンキュラス

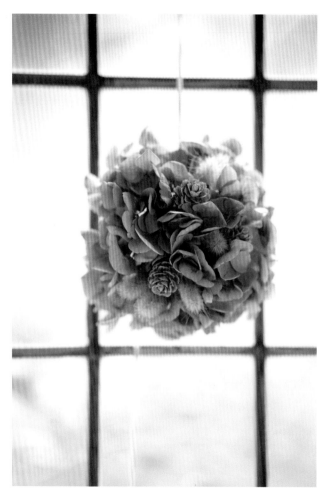

あじさい（ドライフラワー）

ばら（フェアービアンカ）

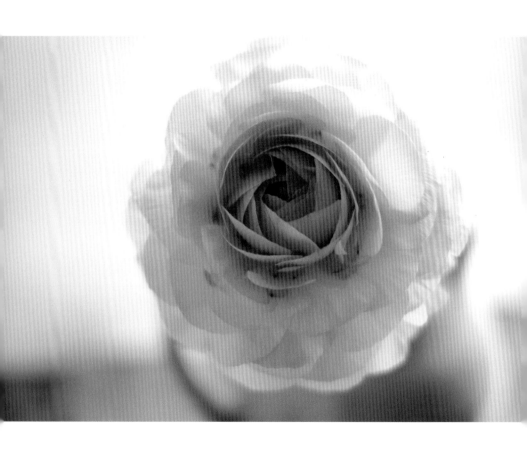

ラナンキュラス

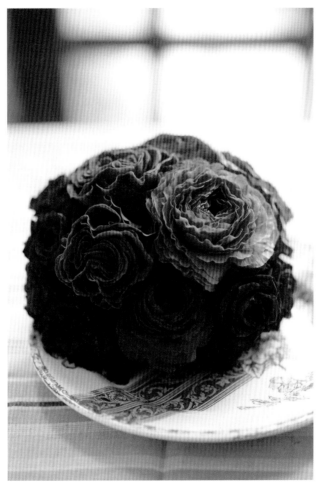

ラナンキュラス

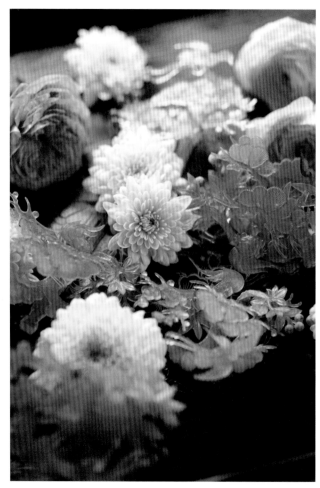

ばら（ピンクラナンキュラ）／菊

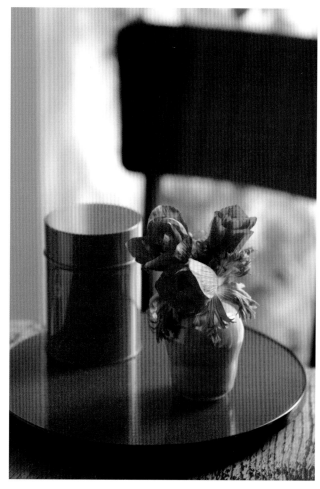

アネモネ

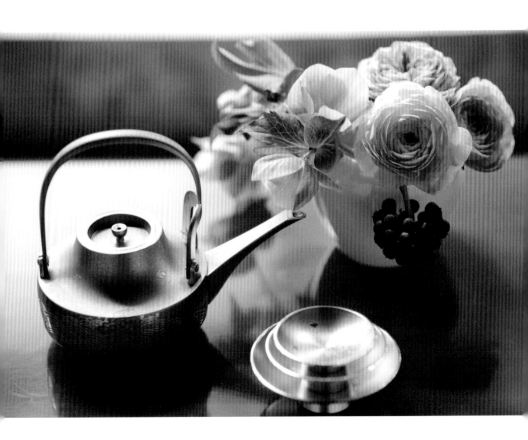

ヘデラベリー / ラナンキュラス

南天

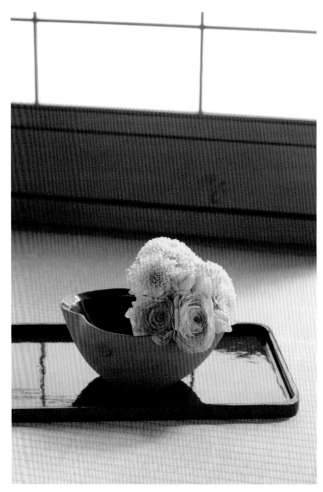

ラナンキュラス / 小菊

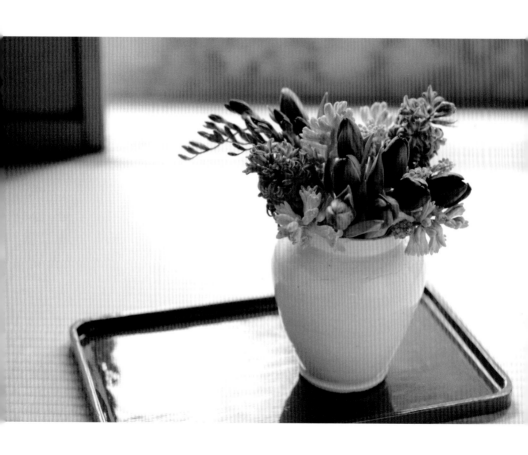

チューリップ / ヒヤシンス

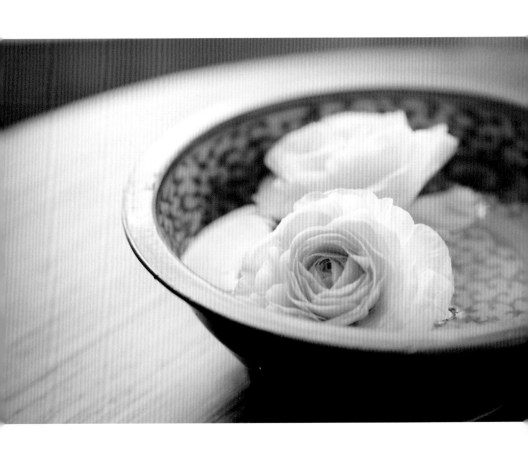

左：ラナンキュラス　右：クリスマスローズ

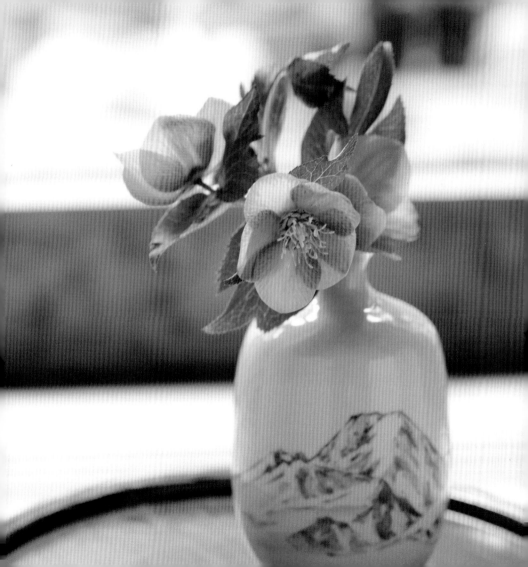

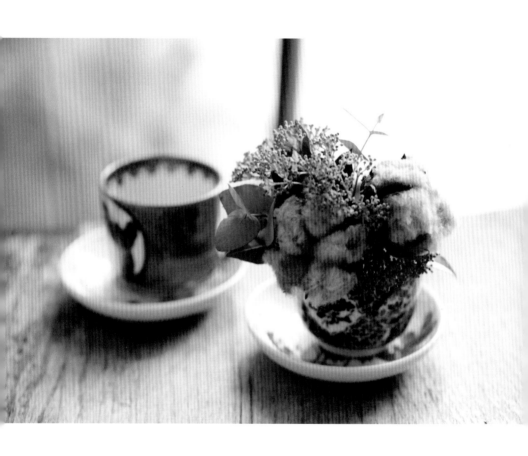

コットン / ユーカリ

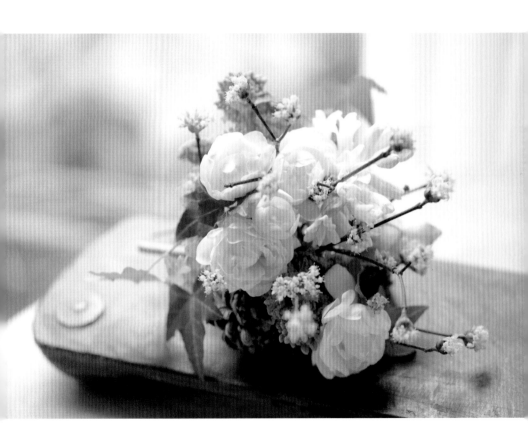

サンシュユ / ばら（スプレーウィット）

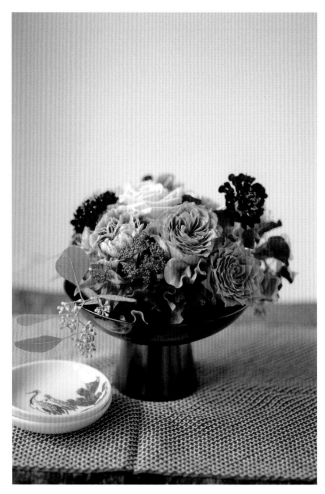

ばら（テナチュール）/ カーネーション

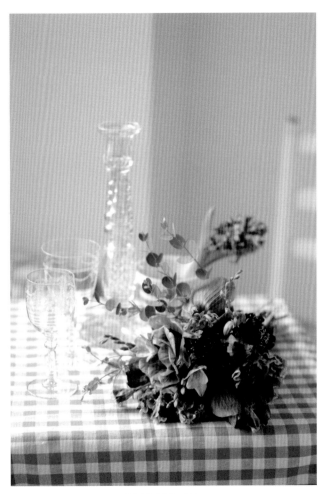

アネモネ / スイートピー

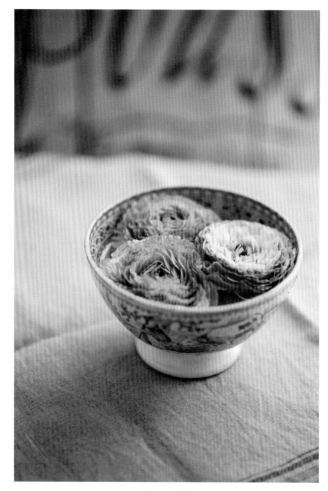

ラナンキュラス

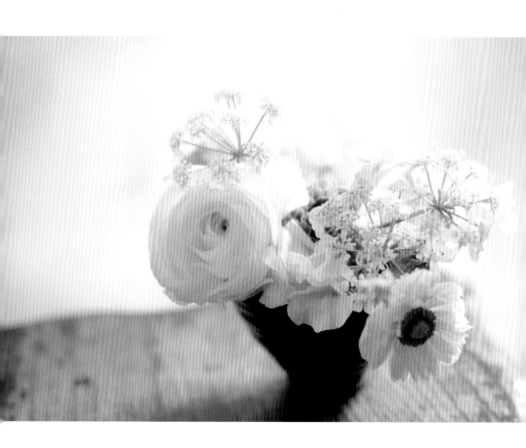

アネモネ / ラナンキュラス

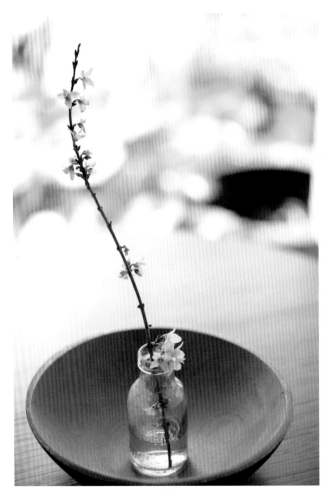

レンギョウ

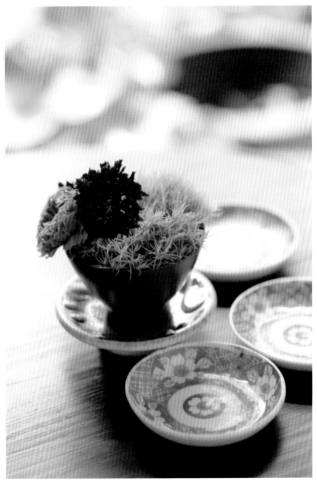

てまり草 / スカビオサ

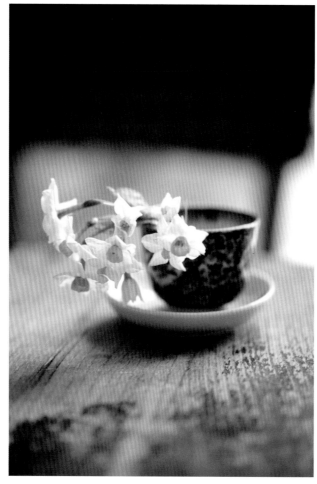

水仙

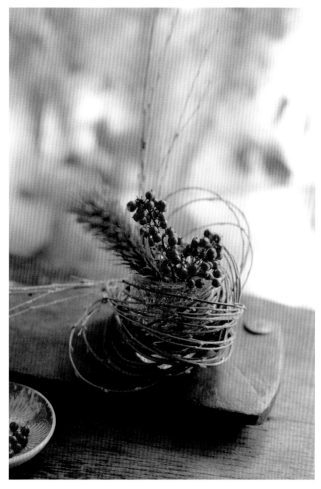

柳／南天

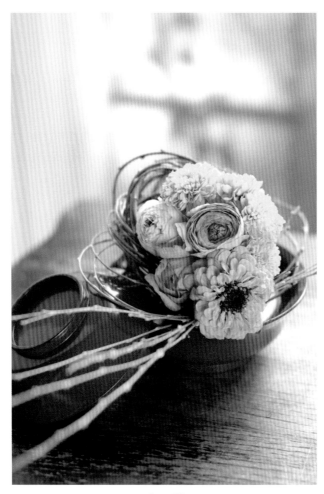

ジニア / 柳

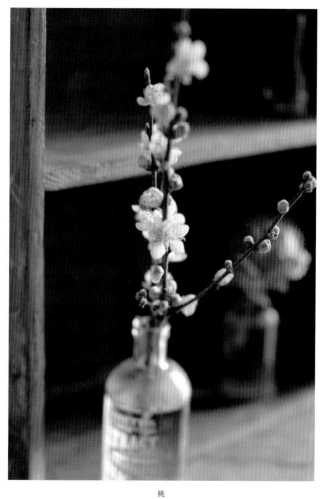

桃

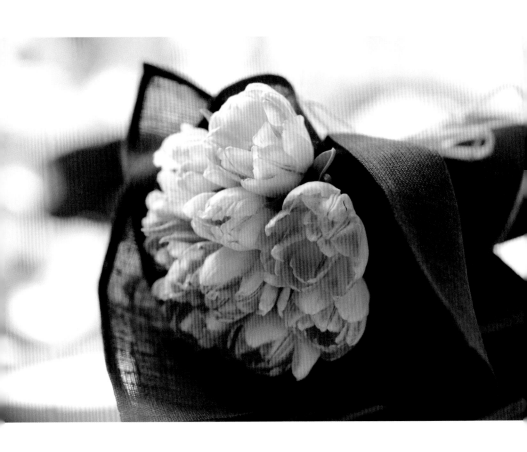

チューリップ

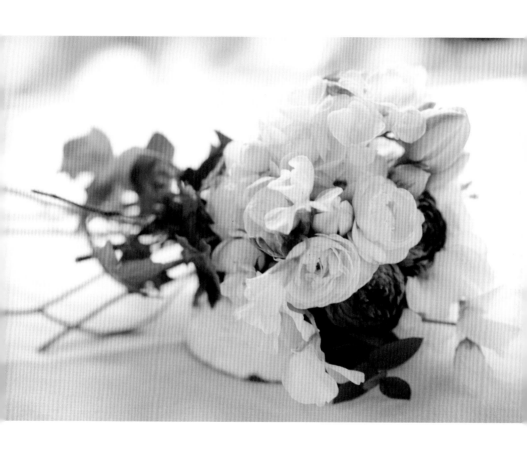

フリージア / スイートピー

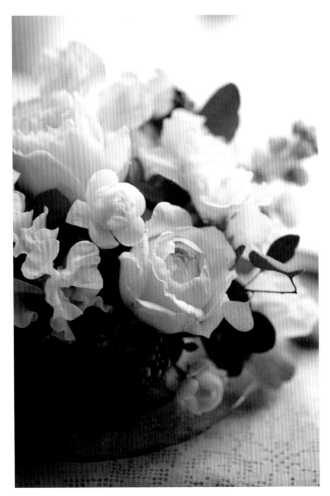

ばら（シェドゥーブル）/ スイートピー

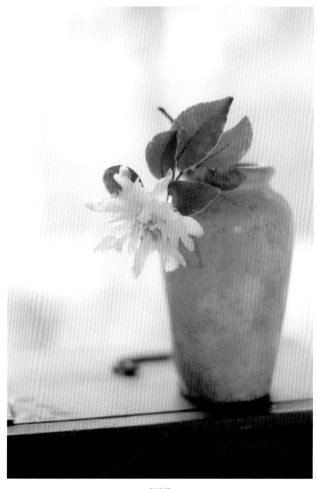

獅子頭

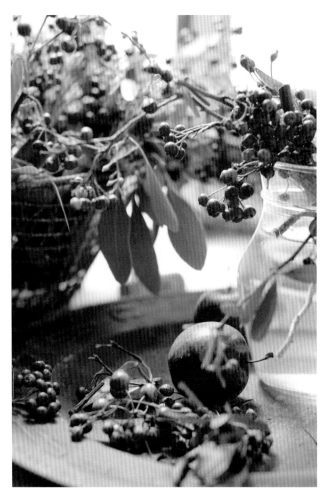

りんご / がまずみ

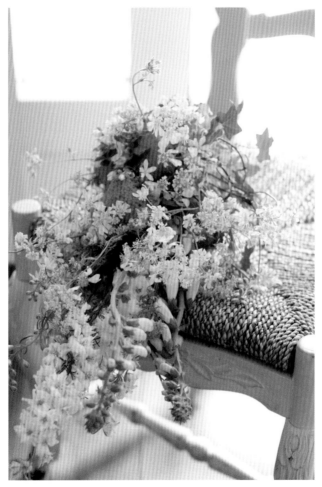

千鳥草／ノコギリ草

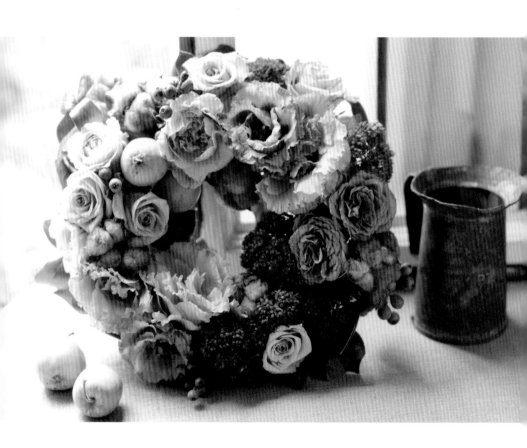

トルコききょう / りんご

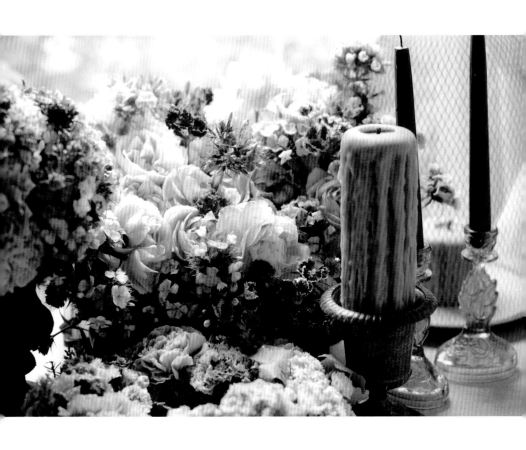

撫子 / ラナンキュラス

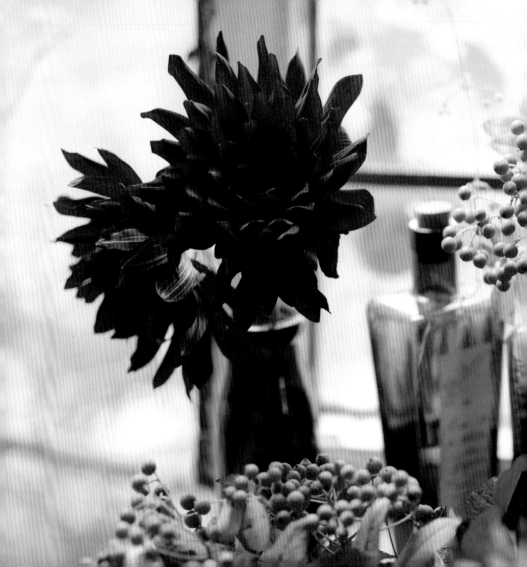

Un havre de tranquillité.

Très chic.

Un air de nostalgie.

Beauté rustique.

―― 心 が 落 ち つ く ス ペ ー ス

と て も シ ッ ク

な ん と な く な つ か し い

昔 っ ぽ い 美 し さ

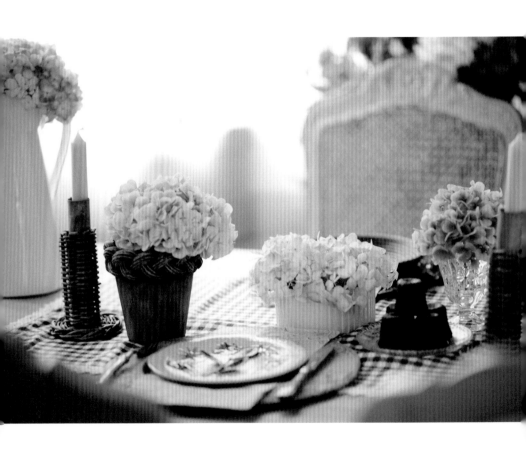

あじさい

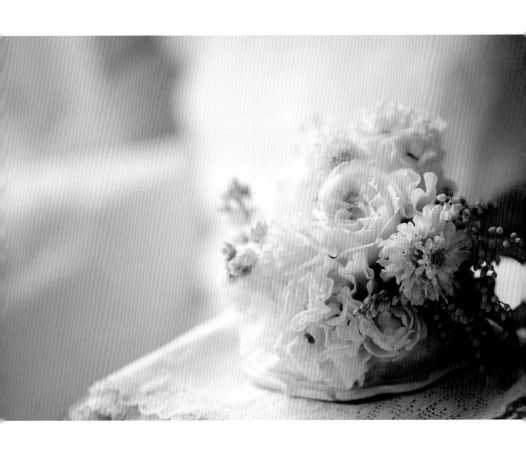

あせび / スイートピー

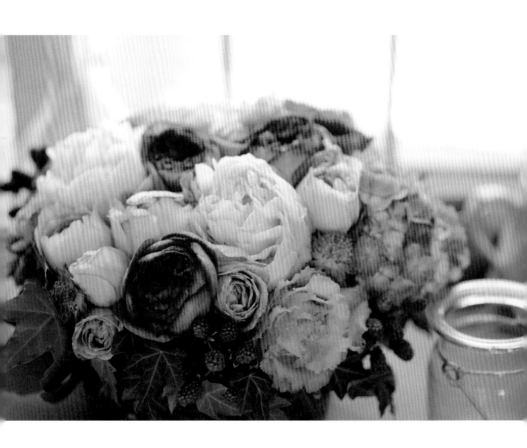

ばら（イブピアジェ）／しゃくやく

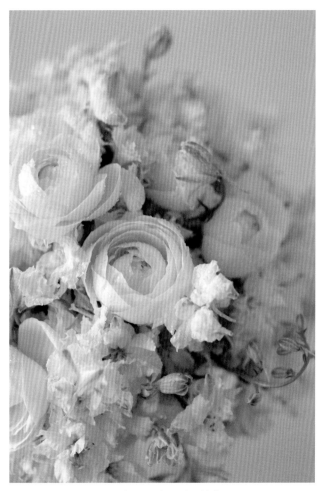

ばら（フェアービアンカ）／千鳥草

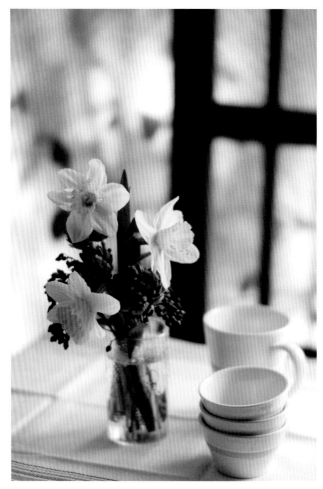

水仙／ティナスベリー

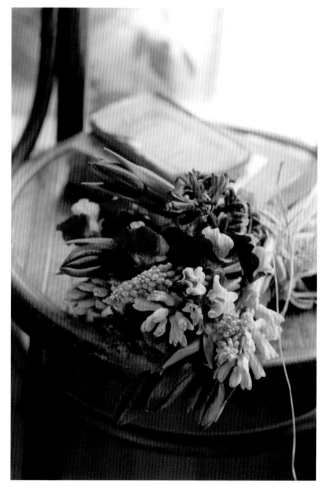

ヒヤシンス / ムスカリ

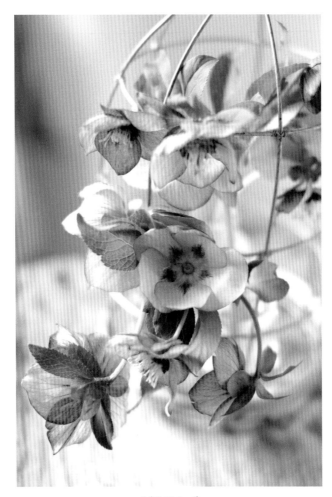

クリスマスローズ

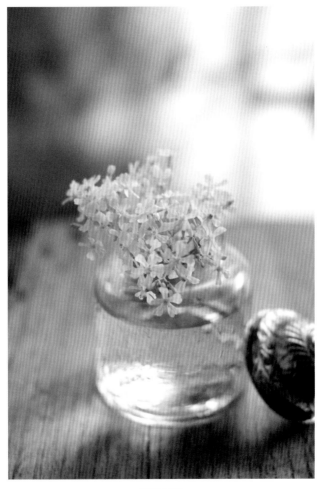

サクラコマチ

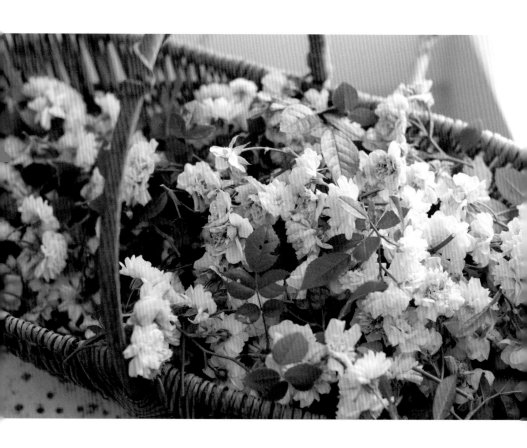

ばら（グリーンアイス）

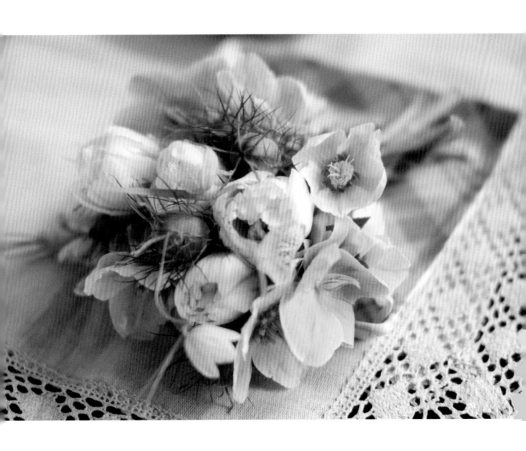

チューリップ / クリスマスローズ

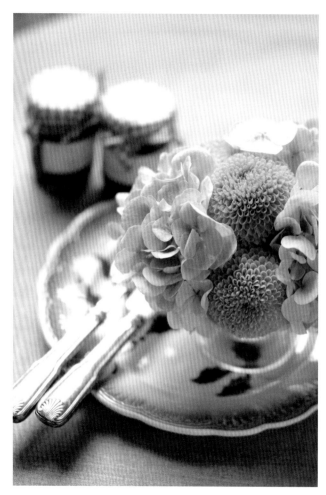

ピンポンマム／あじさい

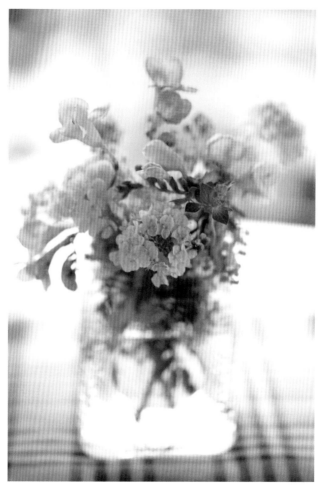

菜の花 / フリージア

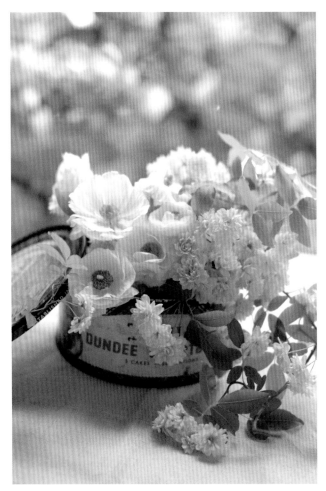

ばら（モッコウバラ）／ラナンキュラス

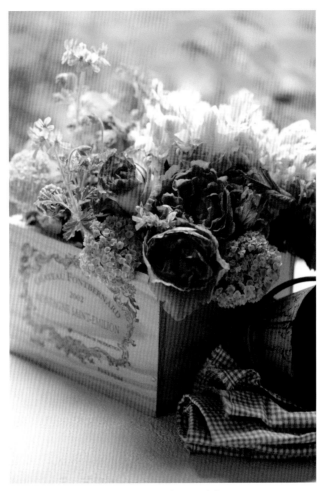

ゼラニウム／ばら（イブピアジェ）

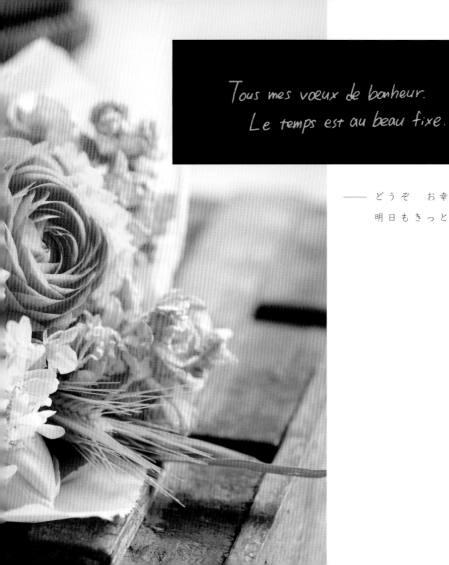

Tous mes vœux de bonheur.
Le temps est au beau fixe.

——— どうぞ　お幸せに
明日もきっと晴れる

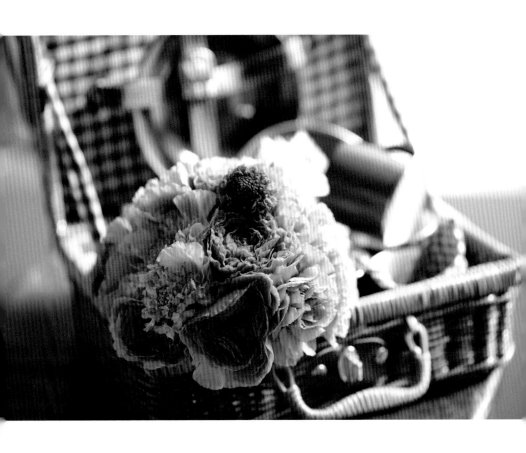

ラナンキュラス／カーネーション

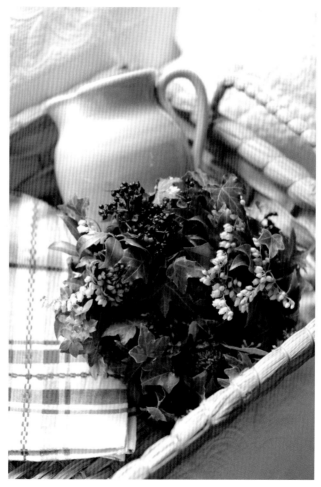

ティナスベリー / あせび

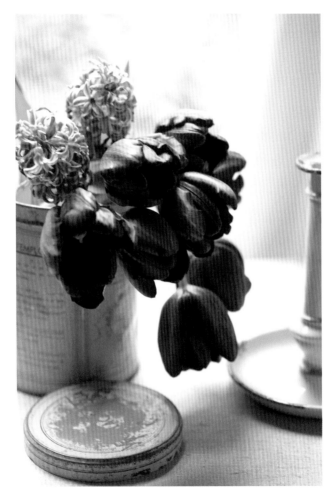

チューリップ / ヒヤシンス

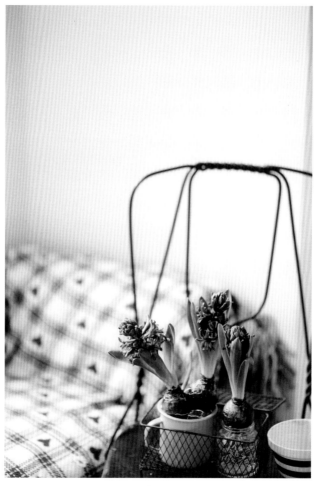

ヒヤシンス

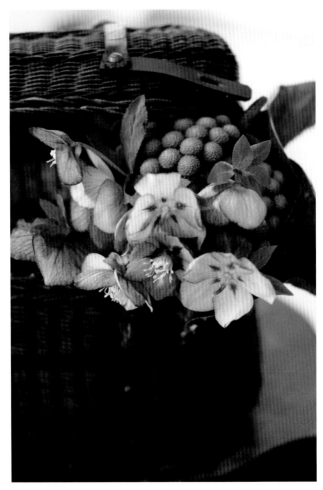

ブルニア アルビフローラ / クリスマスローズ

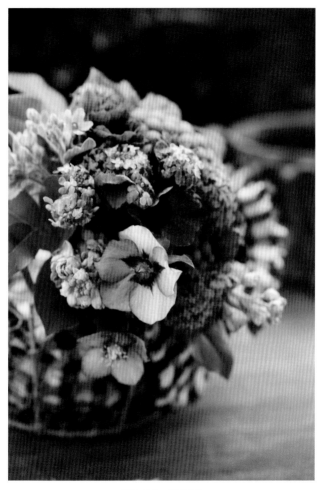

ブルースター / ストック

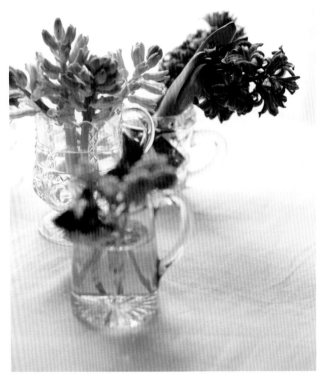

ヒヤシンス

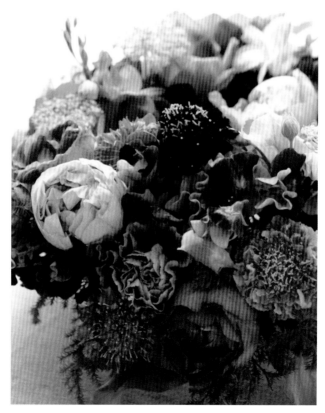

ばら（ほうさき紅・イブピアジェ）

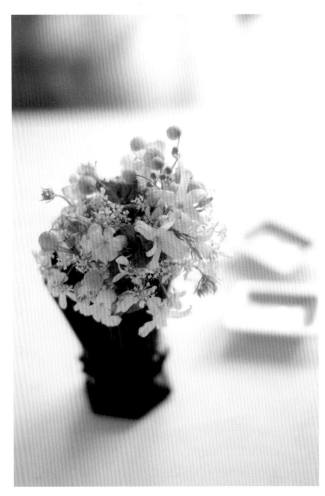

オルレア / グリーンベル

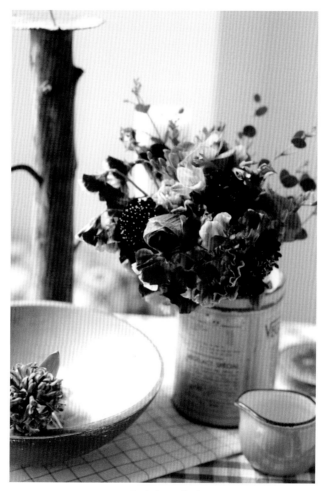

スイートピー / アネモネ

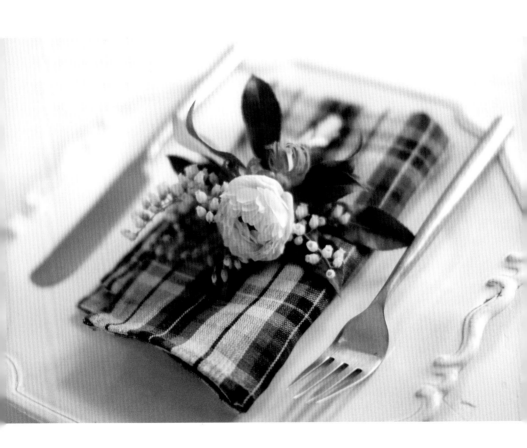

あせび / アネモネ

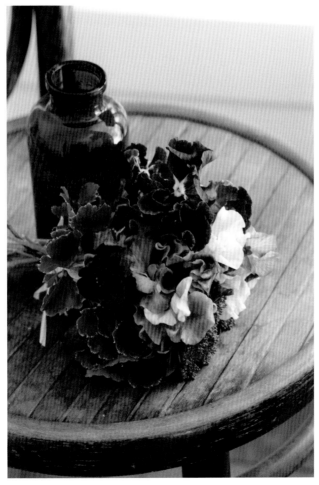

パンジー / ポリシャス

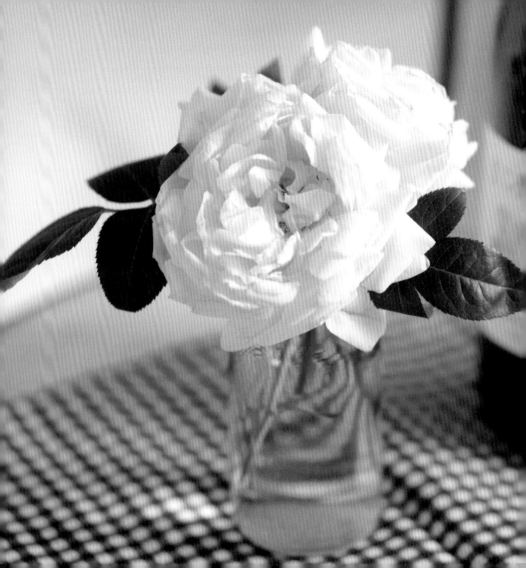

Ma saison préférée...
À très bientôt, n'est-ce pas?

―― 一番好きな季節に…
　近いうちに　きっと会えるね？

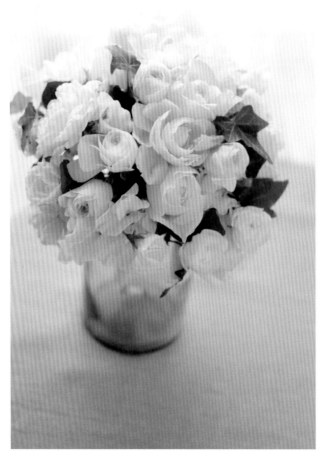

ラナンキュラス / アイビー

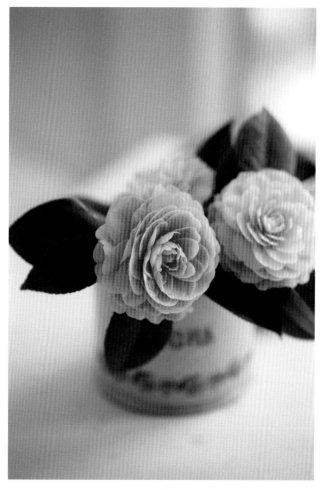

乙女椿

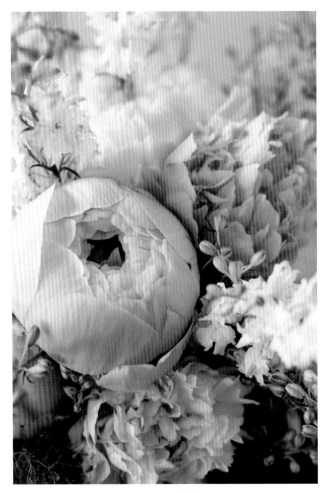

しゃくやく / 千鳥草

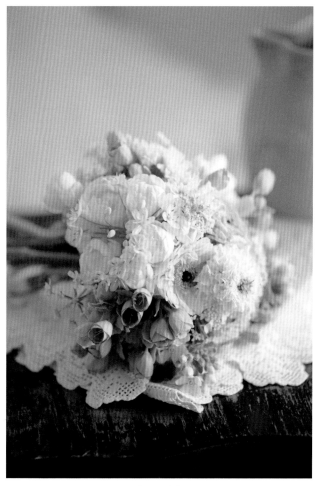

ヘレボルス（フェチダス）／アネモネ

ラナンキュラス

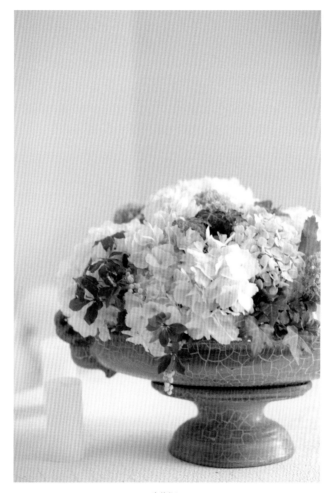

あじさい

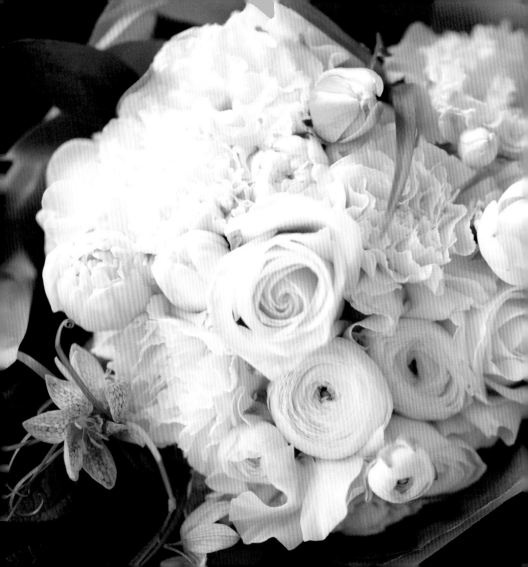

Bouquet porte-bonheur.

*Pourriez-vous me composer
un bouquet de fleurs blanches
comme de la neige.*

—— 幸せを運ぶブーケ
雪のような白い花で
ブーケをつくって
もらいたいのです

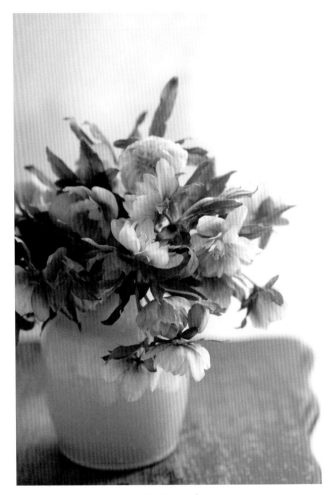

クリスマスローズ

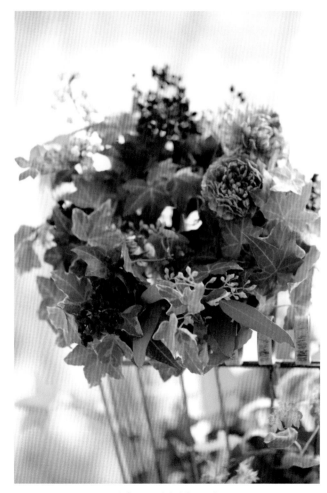

アイビー / ユーカリポポラスベリー

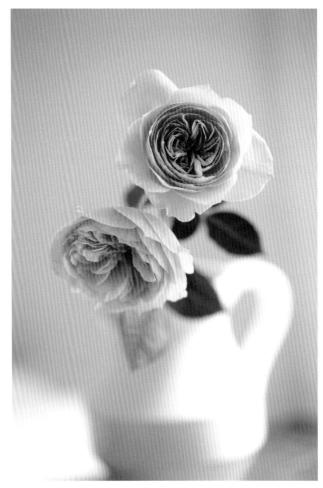

イングリッシュローズ

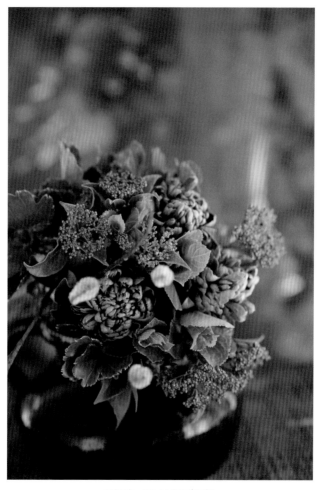

ラナンキュラス / トキワガマズミ

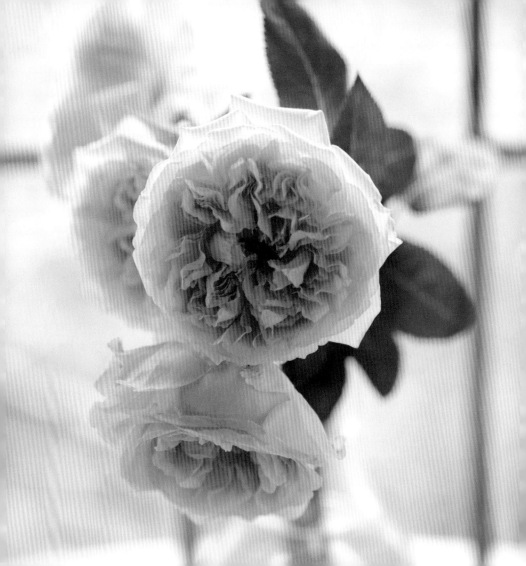

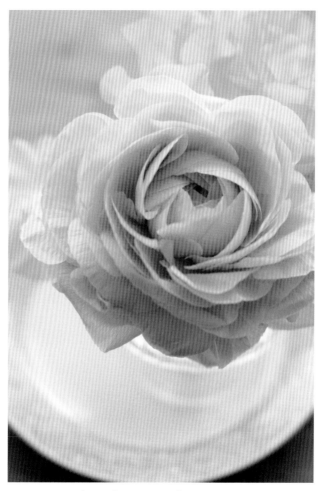

左：イングリッシュローズ　右：ラナンキュラス

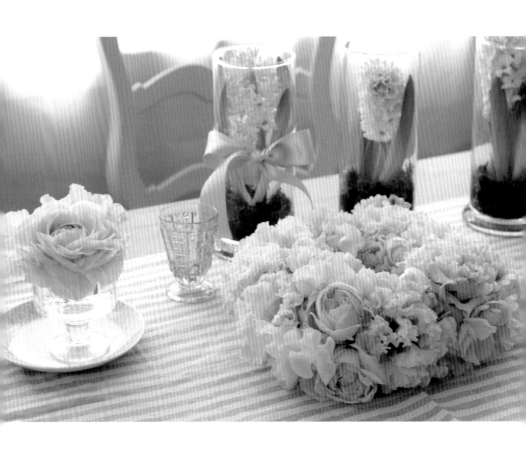

ヒヤシンス / ラナンキュラス

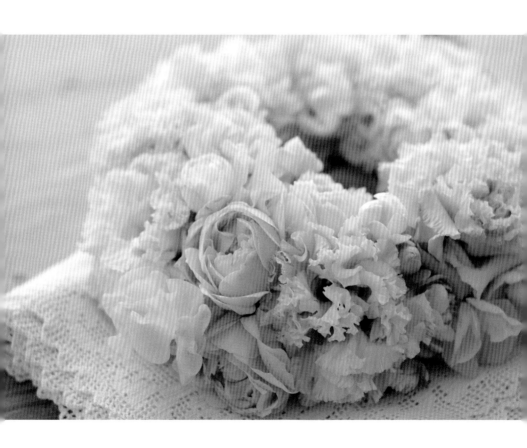

トルコききょう / ラナンキュラス

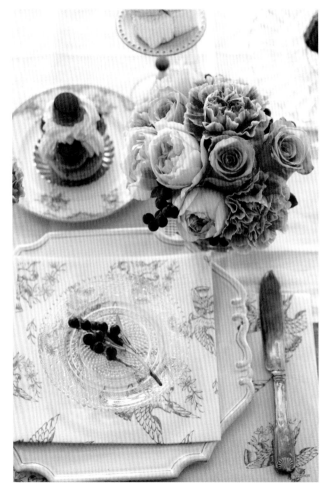

ばら（ヴェガ・マーブルパフェ）

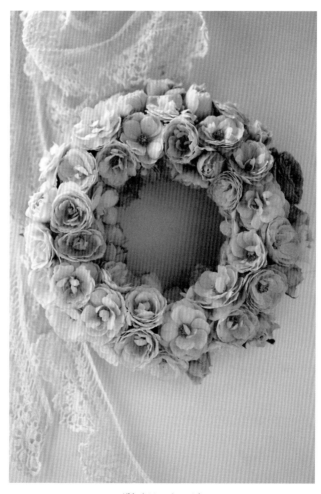

ばら（ペシェ ミニョン）

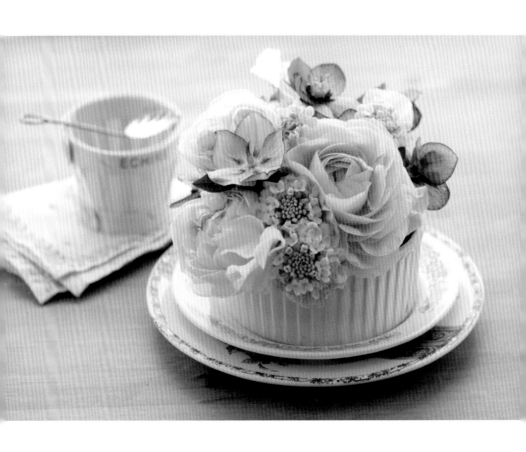

ラナンキュラス / スカビオサ

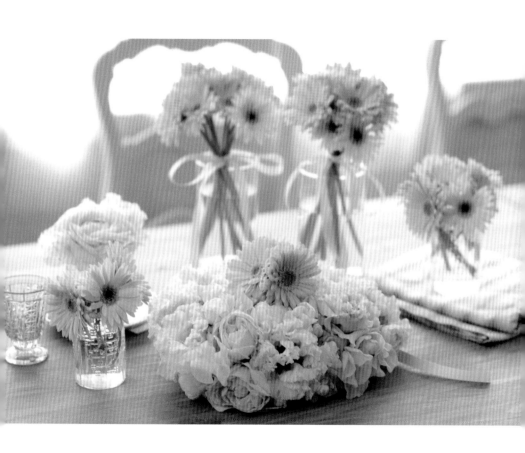

ガーベラ / スイートピー

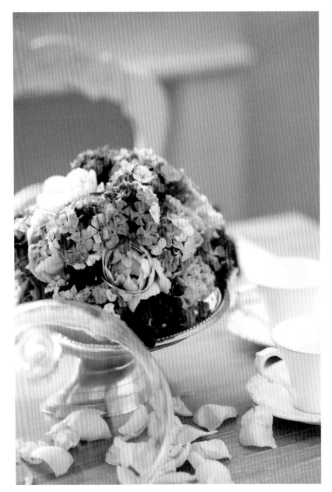

撫子 / しゃりんばい

秋桜

オルレア

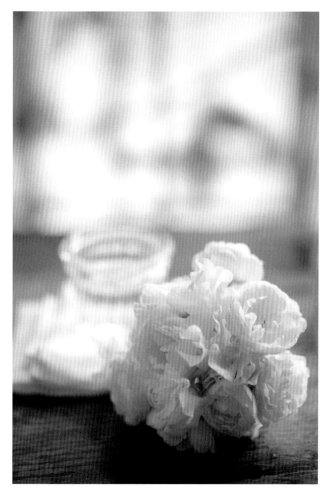

ばら（スプレーウィット）/ スイートピー

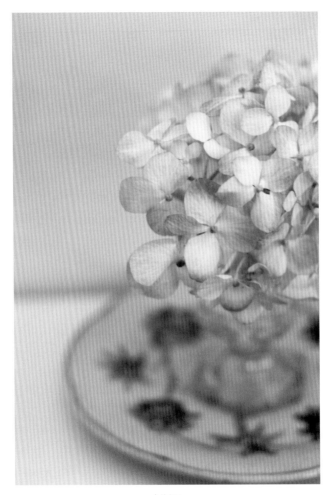

あじさい

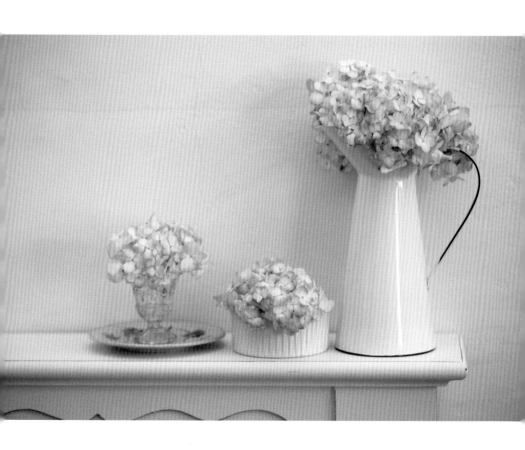

あじさい

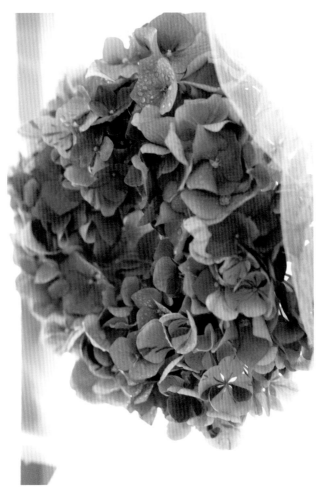

あじさい

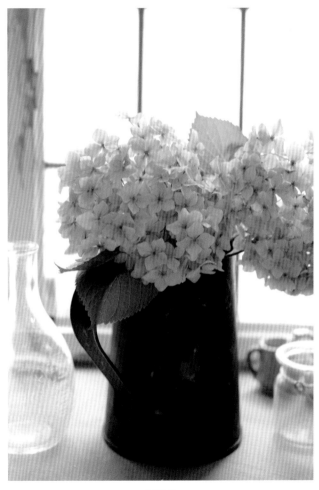

あじさい

ぽんぽんダリア

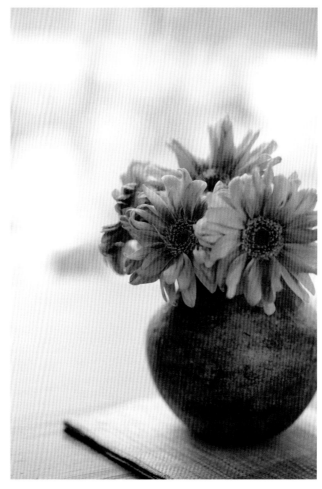

ガーベラ

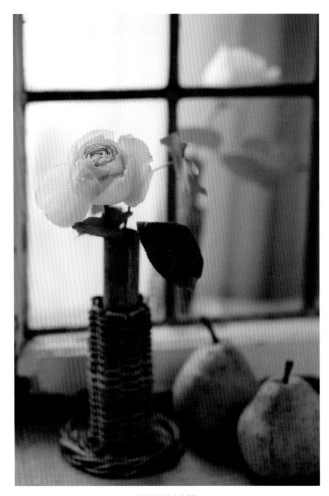

ばら（ほうさき紅）

郵便はがき

料金受取人払郵便

中京局
承　認
8506

差出有効期限
平成28年10月
20日まで有効

６０４-８７９０

７７７

（受取人）

京都市中京区堀川通三条下ル
橋浦町217番地2

光村推古書院

愛読者係 行

ご住所								都道 府県	

ふりがな

お名前　　　　　　　　　　　　　　　　　　男・女
　　　　　　　　　　　　　　　　　　　　　年齢　　　才

お電話（　　　　　　　）　　　　　－

◆ご職業　　01:会社員　02:会社役員　03:公務員　04:自営業　05:自由業
　　　　　　06:教師　　07:主婦　　　08:無職　　09:その他（　　　　　　　）
　　　　　　10:学生（a・大学生　b・専門学校生　c・高校生　d・中学生　e・その他）

◆ご購読の新聞　　　　　　　　◆ご購読の雑誌

推古洞のご案内　　QRコードを携帯電話で読み込んで、表示されたメールアドレスに
空メールを送信して下さい。会員登録いただくと当社の新刊情報な
どを配信します。

FLEURS à Kyoto

●本書をどこでお知りになりましたか（○をつけて下さい）。

01:新聞　02:雑誌　03:書店店頭　04:ＤＭ　05:友人・知人　06:その他（　　　）

＜お買いあげ店名＞（　　　　　　　　　　　　市区　　　　　　　　　　）
　　　　　　　　　　　　　　　　　　　　　　町村

●ご購入いただいた理由

01:花が好きだから　02:ブーゼが好きだから　03:フラワーアレンジメントの参考に

04:プレゼント　05:表紙に惹かれて　06:その他（　　　　　　　　　　　　）

●次の項目について点数を付けて下さい。

☆テーマ　1.悪い　2.少し悪い　3.普通　4.良い　　5.とても良い

☆表　紙　1.悪い　2.少し悪い　3.普通　4.良い　　5.とても良い

☆価　格　1.高い　2.少し高い　3.普通　4.少し安い　5.安い

☆内　容　1.悪い　2.少し悪い　3.普通　4.良い　　5.とても良い

（内容で特に良かったものに○、悪かったものに×をつけて下さい。）

01:写真　02:文章　03:情報　04:レイアウト　05:その他（　　　　　　　）

●本書についてのご感想・ご要望

■注文欄

本のご注文がございましたらこのハガキをご利用下さい。
代引にて発送します。（手数料・送料あわせて200円を申し受けます。）

はなのいろ	著／浦沢美奈	定価1,780円＋税	冊
花の楽しみ方ブック	著／浦沢美奈	定価1,500円＋税	冊
ヨーロッパの看板	著／上野美千代	定価1,780円＋税	冊

■当社出荷後、利用者の都合による返品および交換はできないものとします。ただし、商品が注文の内容と異なっている場合や、配送中の破損・汚損が発生した場合は、正当な商品に交換します。

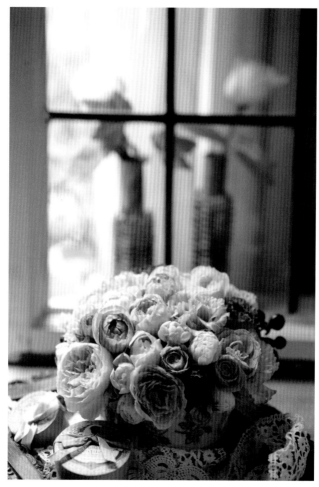

ばら（オルフェウス・スプレーホット）

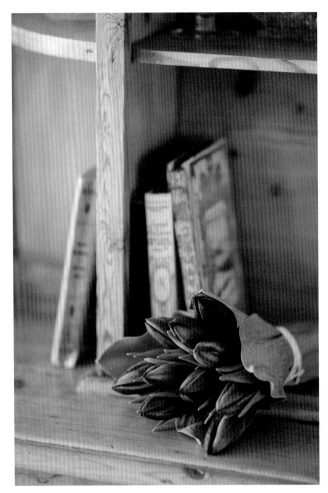

チューリップ

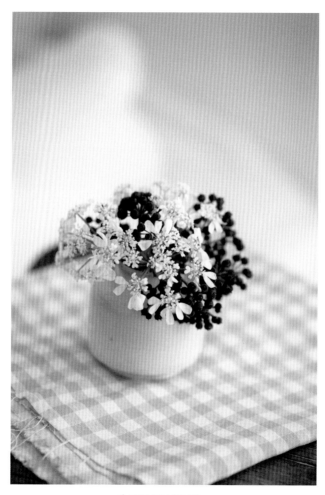

オルレア / ティナスベリー

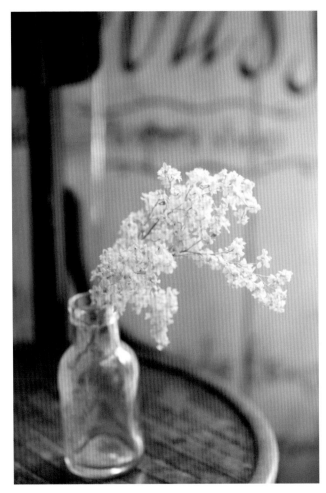

オンシジューム

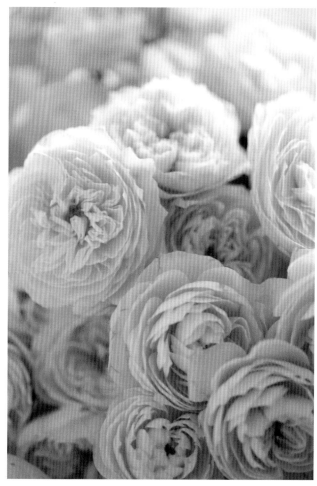

ばら（フェアービアンカ）

Les fêtes de fin d'année.
À la lumière des bougies.
Joyeux Noël!

—— 年末を過ごす家族の集まり
キャンドルの灯に包まれて
メリークリスマス！

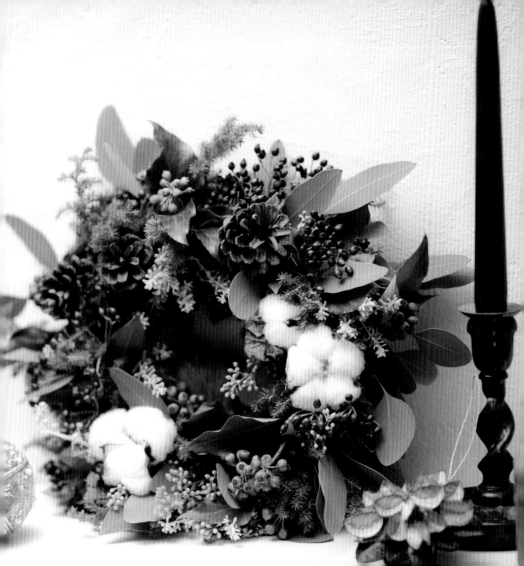

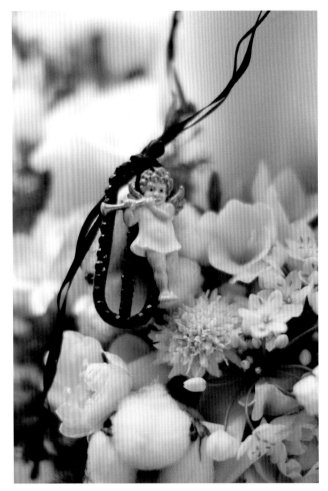

フリージア / アリウムコワニー

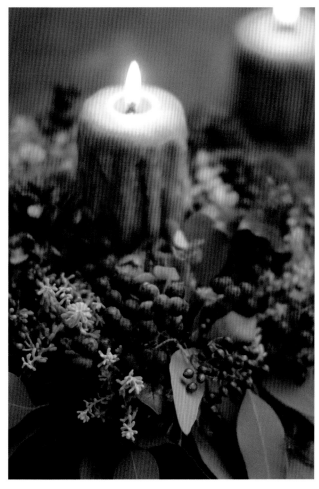

コチア / しゃりんばい

南天

あじさい（ドライフラワー）

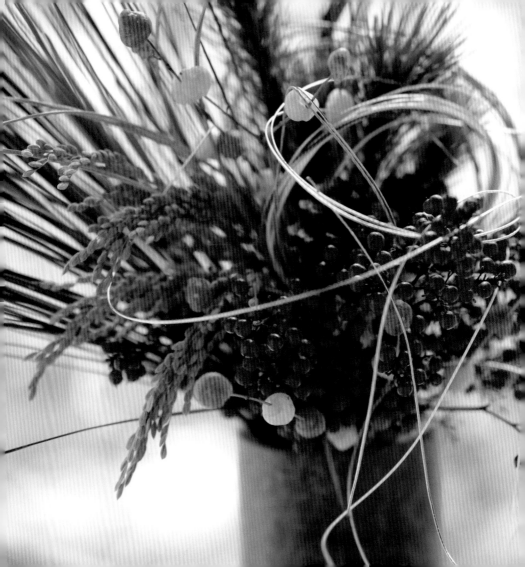

Fêter le Nouvel An...

À la façon de Kyoto.

Bonne année!

—— お 正 月 を 祝 う …

京 都 ら し い

明 け ま し て お め で と う !

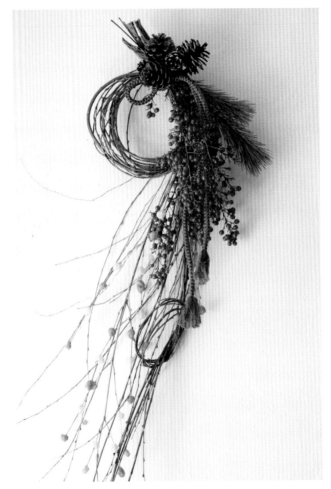

柳／もち花／松

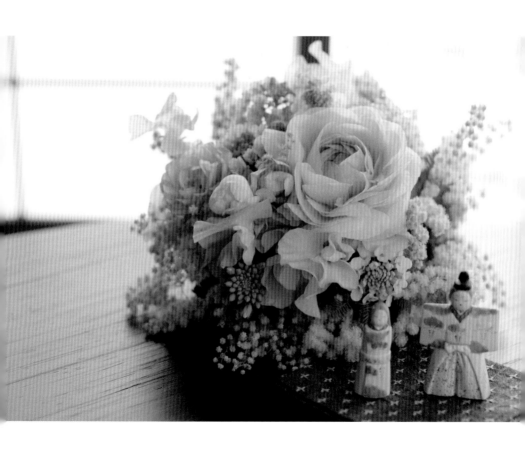

ラナンキュラス / ミモザ

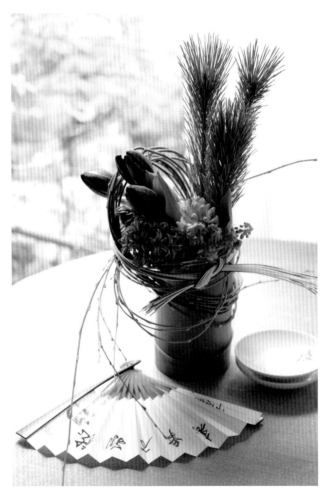

松／柳／チューリップ

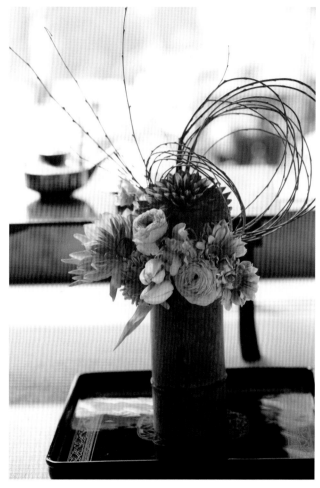

ダリア / 柳 / ラナンキュラス

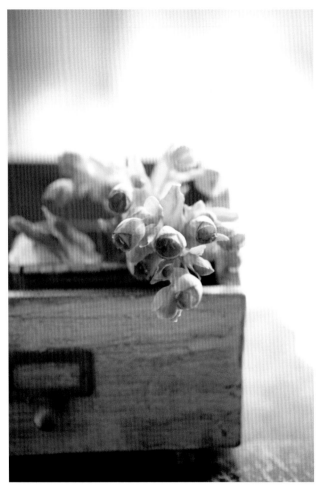

ヘレボルス（フェチダス）

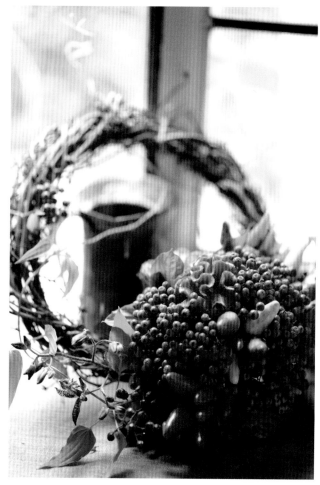

とうがらし／ケイトウ

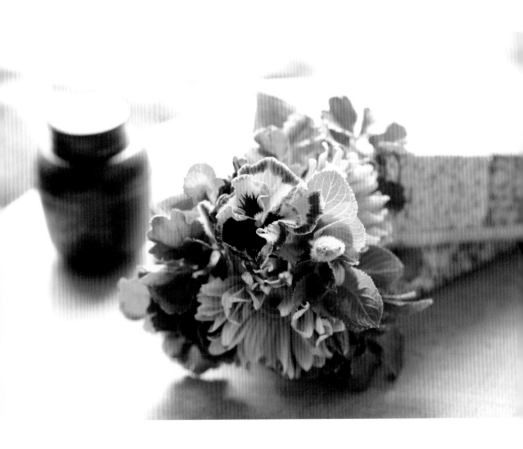

ガーベラ / パンジー

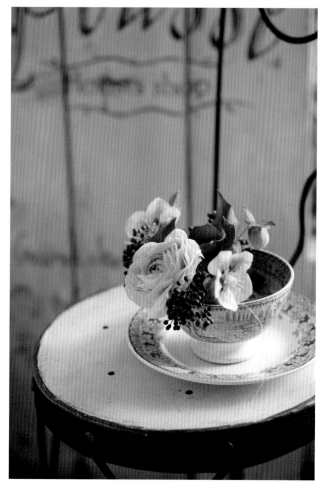

ラナンキュラス / クリスマスローズ

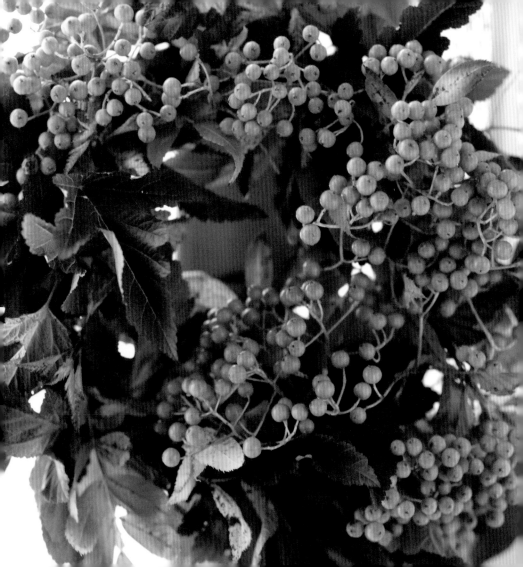

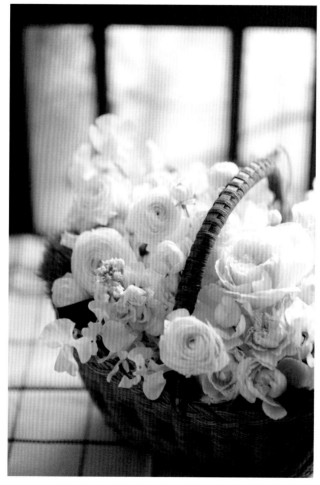

左:ナナカマド　右:ラナンキュラス / ばら（スプレーウィット）

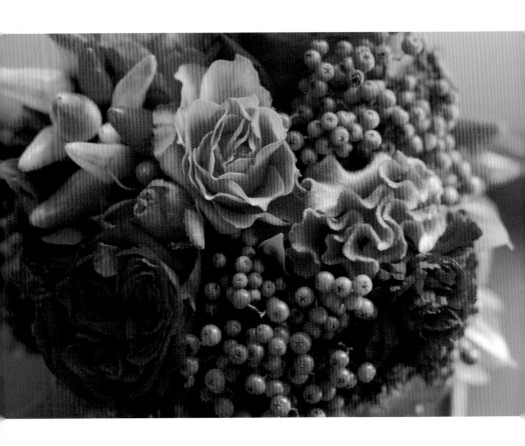

ばら（レッドエレガンス・ママン）

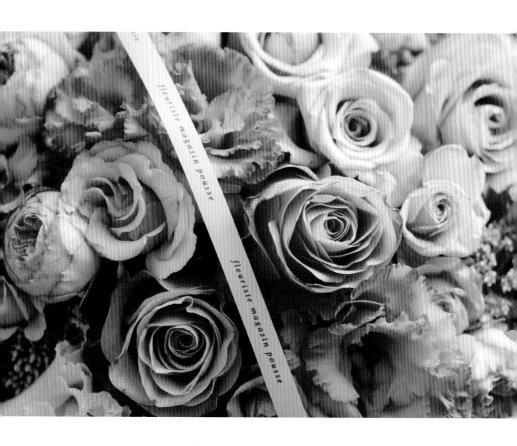

ばら（アッパーシークレット・ベビーロマンチカ）

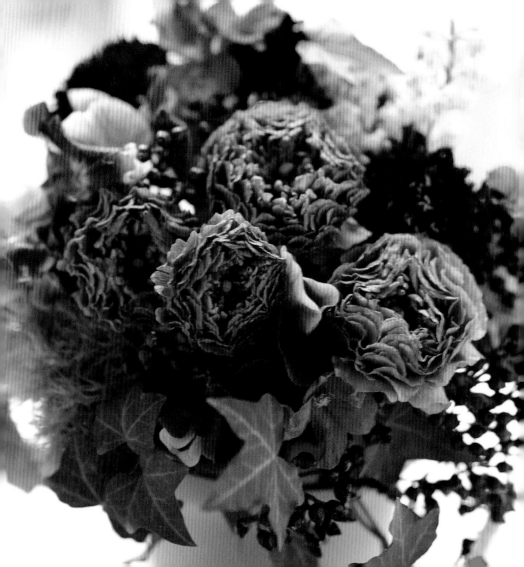

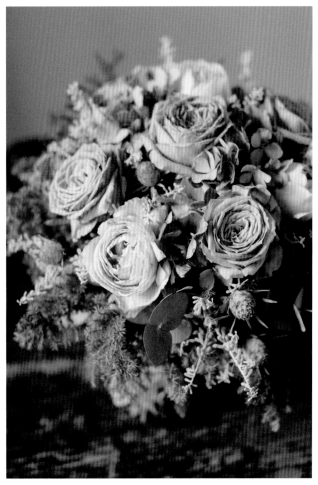

左：ラナンキュラス／スイートピー　右：ばら（ブルーミルフィーユ・マーブルパフェ）

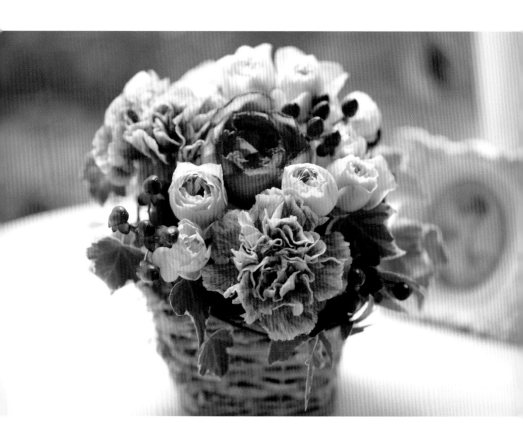

カーネーション / ヒペリカム

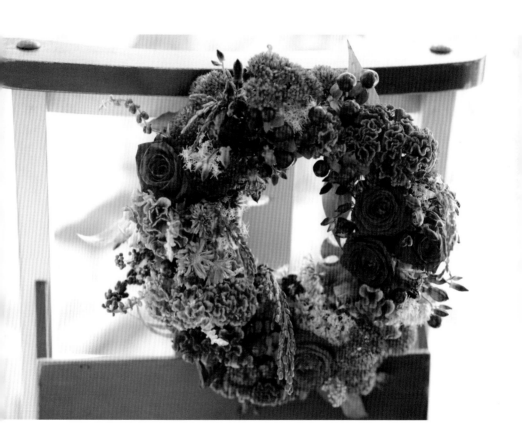

ケイトウ / セダム

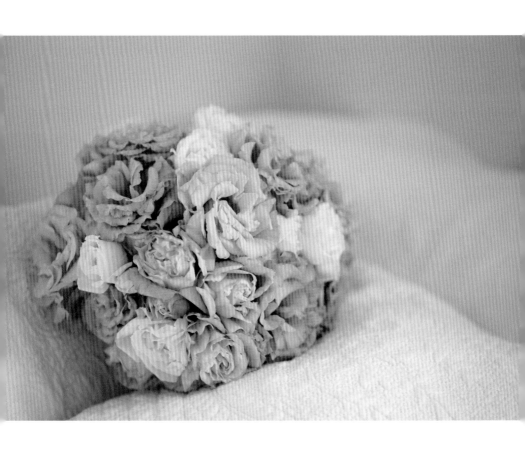

ユーストマ

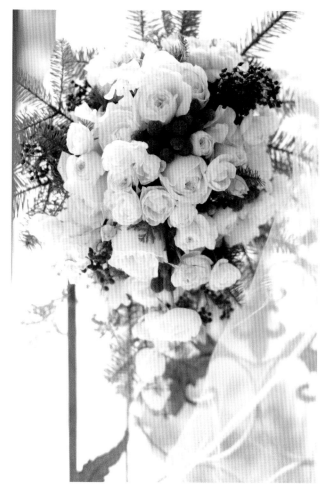

バーゼリア／ばら（シェドゥーブル）

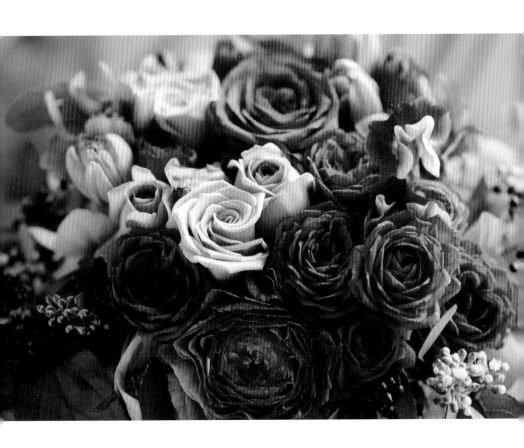

ばら（センテッドナイト・ブルーリバー）

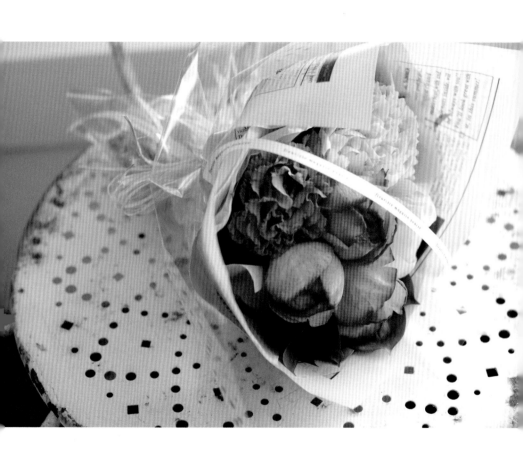

ばら（イブピアジェ）／ユーストマ

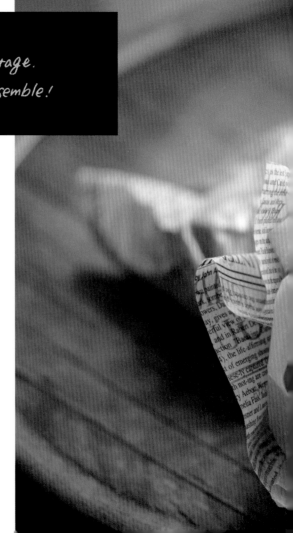

Le bonheur du partage.
Soyons heureux ensemble!

—— 幸せのおすそ分け
一緒に幸せになろう！

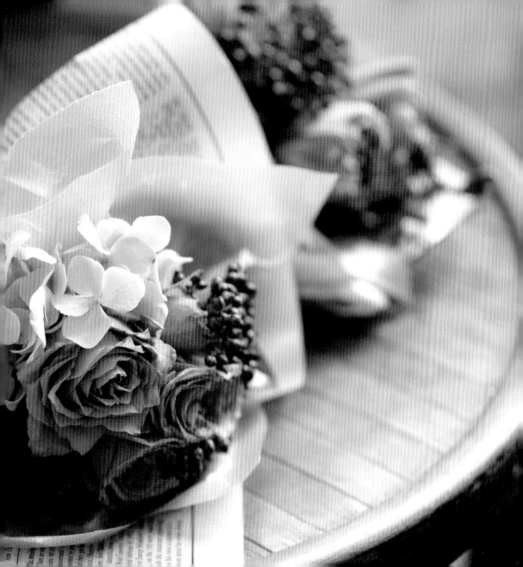

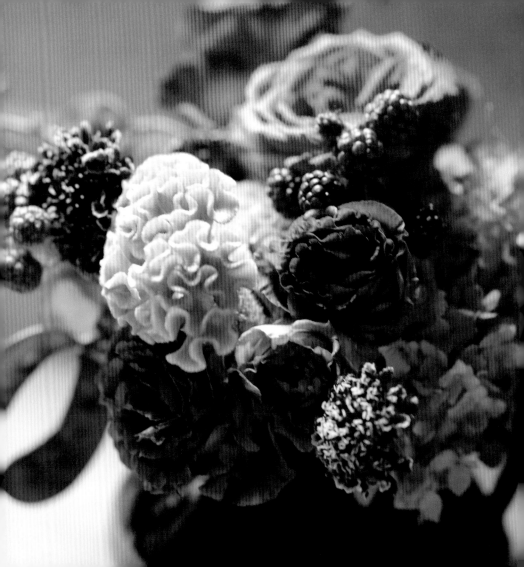

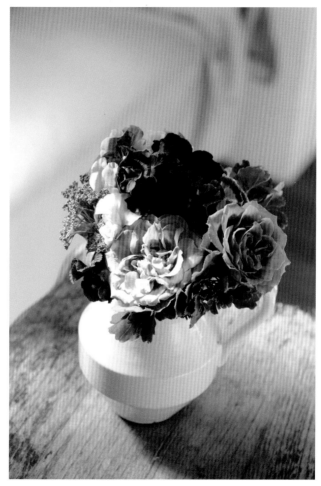

左:ケイトウ/ブラックベリー　右:ポリシャス/パンジー

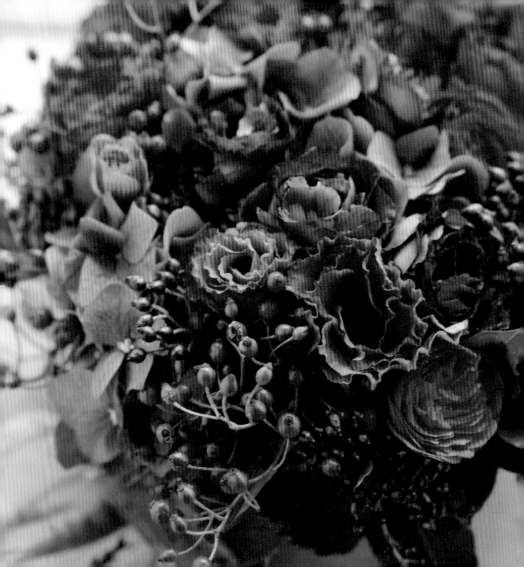

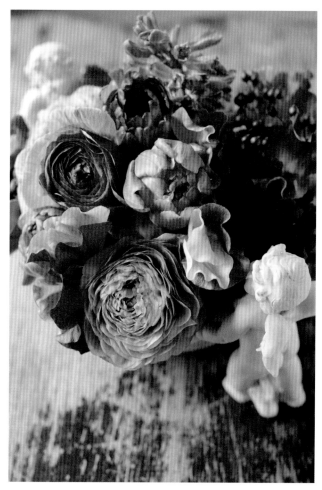

左：あじさい / 野ばらの実　右：ラナンキュラス / チューリップ

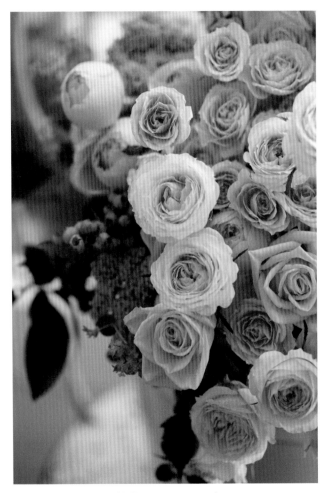

ばら（キャラメルアンティーク）

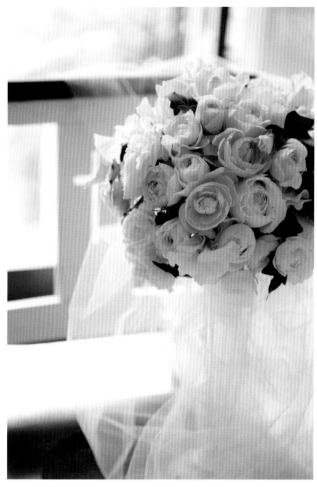

ばら（フェアービアンカ・コットンカップ）

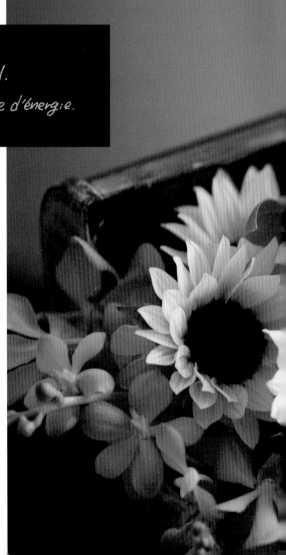

Vous êtes un soleil.
Pour une année débordante d'énergie.

—— あなたは太陽です
元気あふれる
一年でありますように

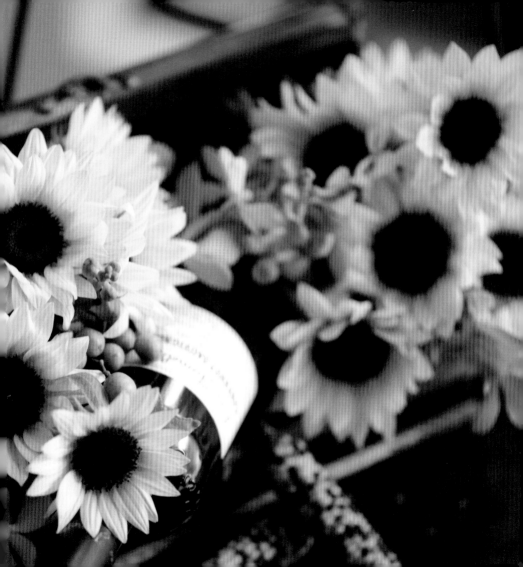

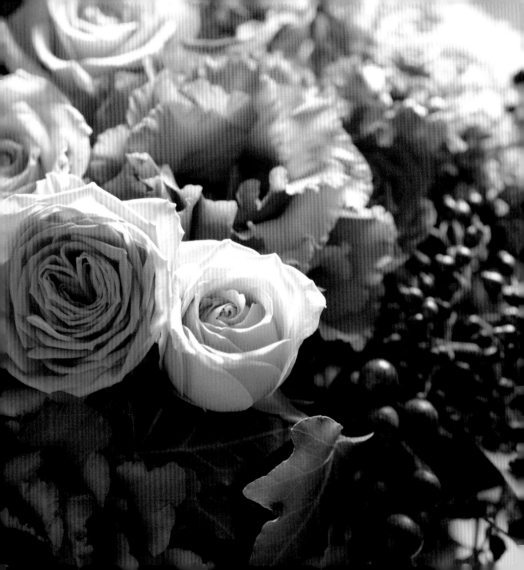

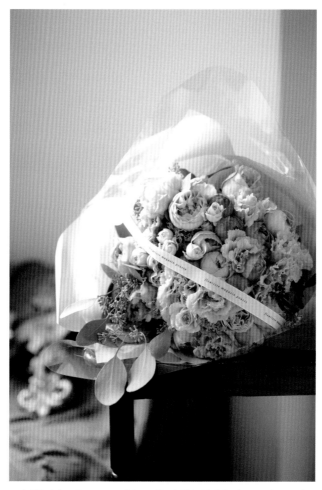

左：ばら（ブルーミルフィーユ・サムシング）　右：ばら（イブピアジェ・マーブルパフェ）

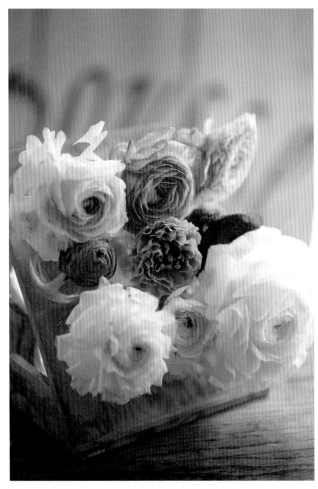

ラナンキュラス

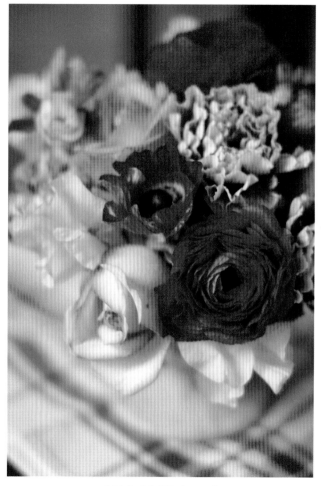

ラナンキュラス / ばら（マニエル）

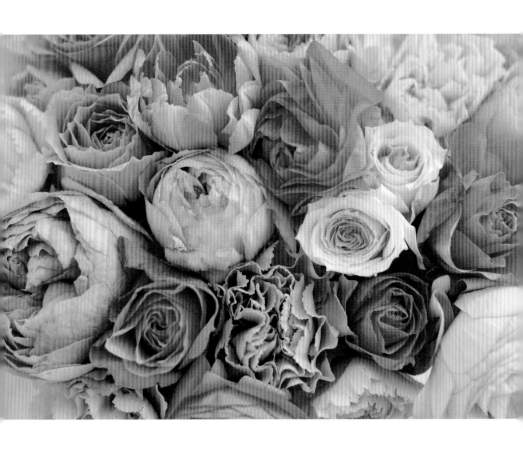

ばら（ベビーロマンチカ・ママン）

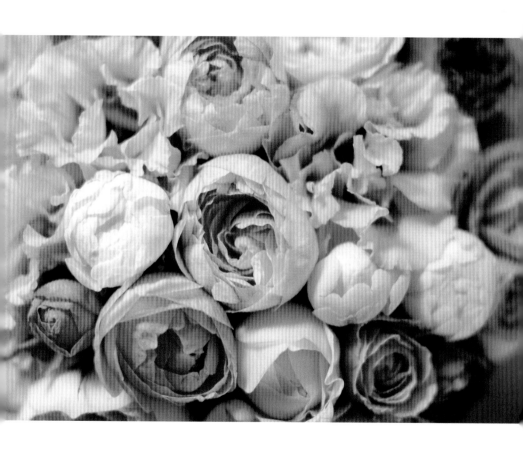

トルコききょう / ばら（スプレーホット）

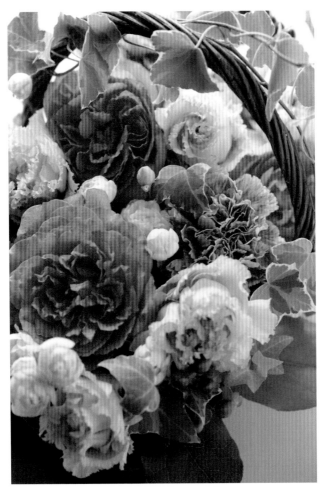

ばら（イブピアジェ・スプレーウィット）

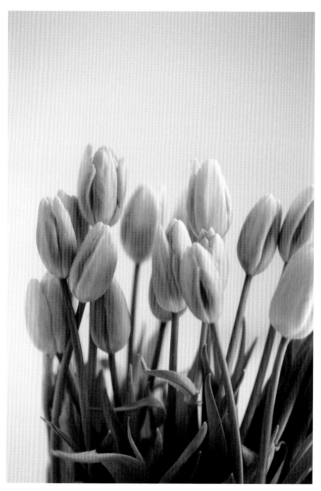

チューリップ

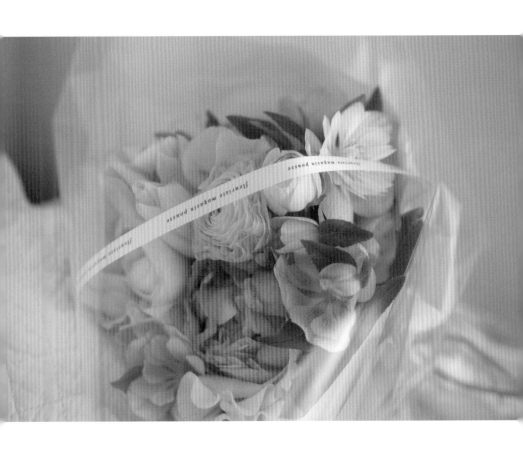

クリスマスローズ / ラナンキュラス

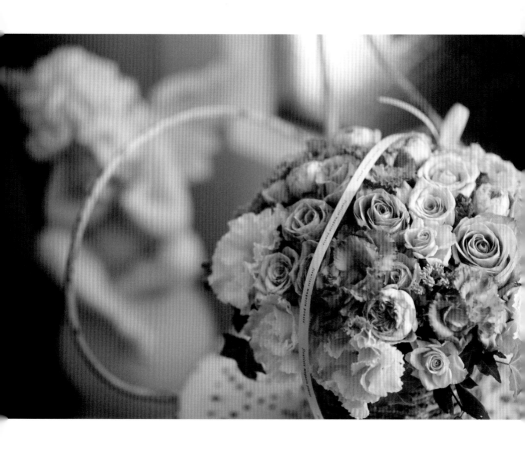

ばら（ベビーロマンチカ・イルゼ）

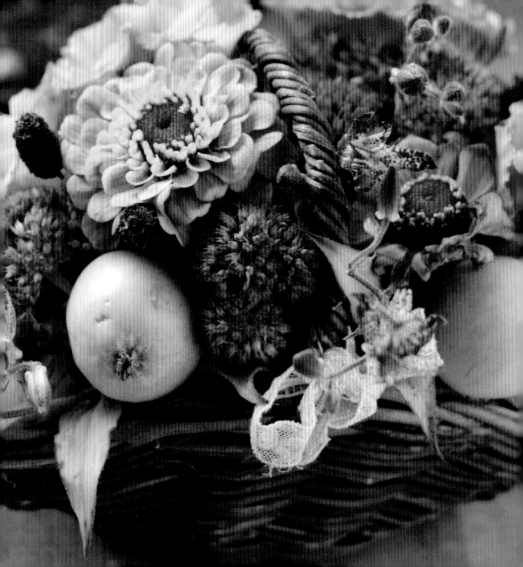

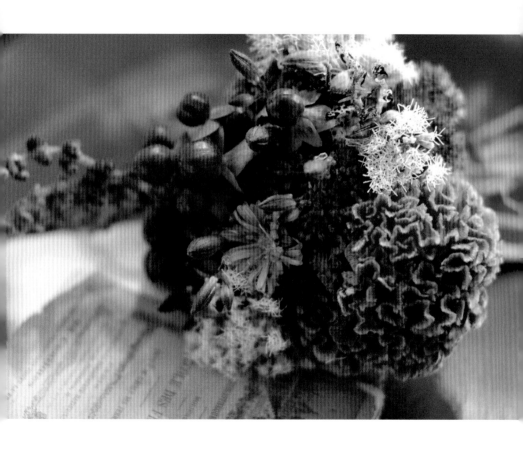

左：ジニア／ホトトギス　右：ケイトウ／ふじばかま

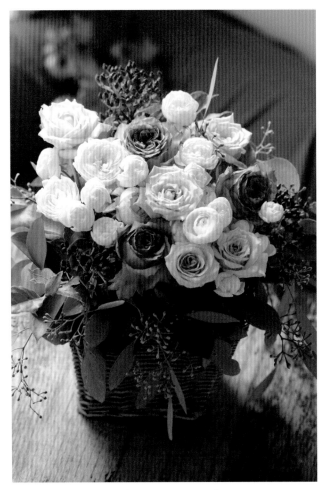

ばら（テナチュール・サムシング）

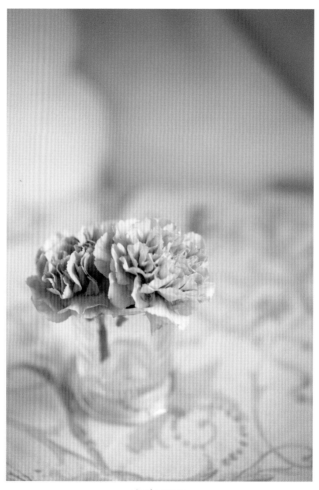

カーネーション

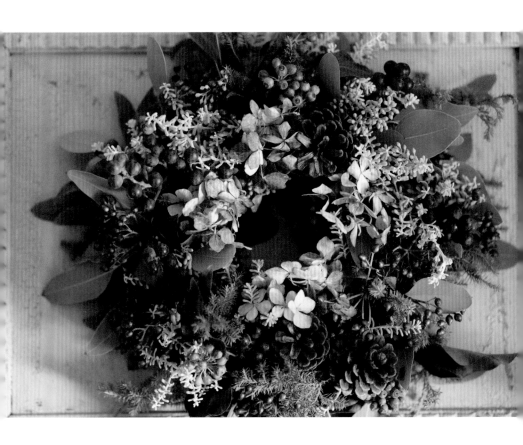

さつま杉／あじさい

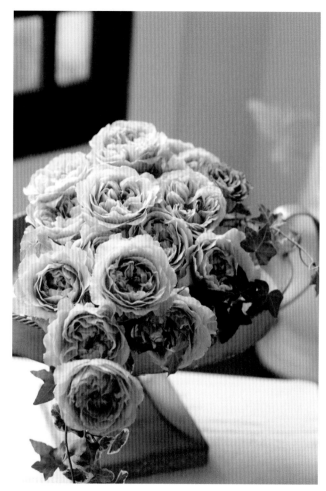

ばら（つきのにわ）／アイビー

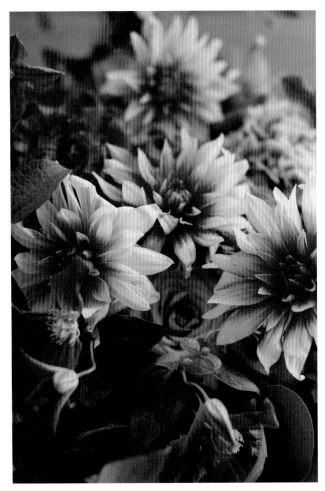

ダリア / クレマチス

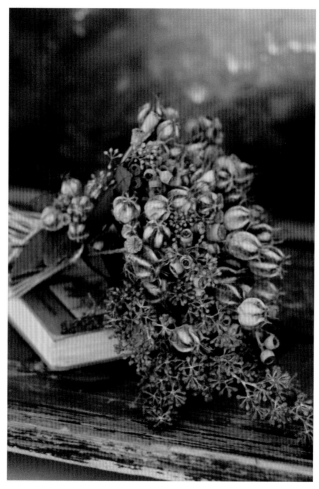

ニゲラ（ドライフラワー）

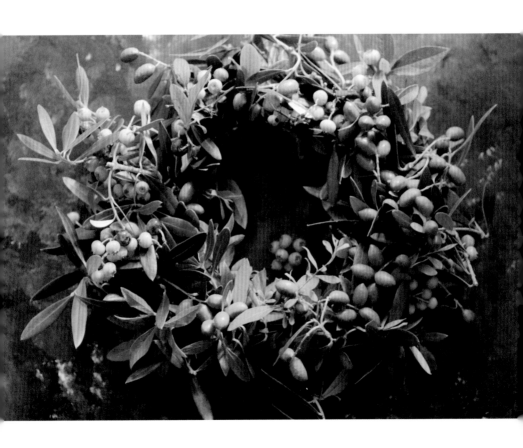

オリーブ / ブルーベリー

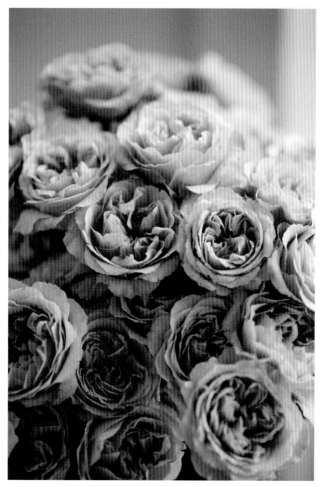

ばら（つきのにわ）

浦 沢 美 奈
Mina Urasawa

フラワーコーディネート・撮影・文

京都、西陣の生まれ。
1991 年、「テーブルに花を飾ると幸せが集まってくる」
の言葉を胸に、フローリストショップ ブーゼ オープン。
京都市内に 3 店舗とフラワーアレンジメント教室を開講
するアトリエを主宰しながら、出版・広告等で広く活躍中。
パリスタイルに、京都で育まれたシックながらも華や
かな色合いを施すナチュラルなデザインの花束は、あ
しらうリボンを目印に「ブーゼスタイル」と呼ばれ注
目を集める。
著書に「パリ・京都 花のある暮らし 12ヶ月 小さな
花のナチュラルアレンジ」（佐伯美奈シアンフェラー二
共著 主婦と生活社）、「お花屋さんの花ノート」（文化
出版局）、「お花屋さんの花レシピ」（文化出版局）、「花
の楽しみ方ブック」（光村推古書院）、「HARMONIE」（マ
リア書房）、「はなのいろ」（光村推古書院）がある。

店舗

フローリストショップブーゼ寺町二条本店
京都市中京区寺町二条下ル

フローリストショップブーゼ 三条店
京都市中京区三条通寺町西入

フローリストショップブーゼ 藤井大丸店
京都市下京区四条寺町

アトリエブーゼ
京都市中京区夷川通東洞院東入

オンラインストア
http://www.pousse-store.com/

http://www.pousse-kyoto.com/
http://www.facebook.com/pousseurasawa

FLEURISTE®
MAGASIN
POUSSE
www.pousse-kyoto.com

FLEURS à Kyoto

2014 年 11 月 19 日　初版 1 刷発行

著　者　　浦沢美奈
発 行 人　　浅野泰弘
発 行 所　　光村推古書院株式会社
　　　　　　〒 604-8257
　　　　　　京都市中京区堀川通三条下ル
　　　　　　橋浦町 217 番地 2
　　　　　　TEL　075-251-2888
　　　　　　FAX　075-251-2881
　　　　　　http://www.mitsumura-suiko.co.jp/
印　刷　　株式会社サンエムカラー

仏語監修　　Olivier Rouaud
デザイン　　太田洋晃（Marble.co）
　　　　　　好見知子（Marble.co）
印刷設計　　谷口倍夫（サンエムカラー）
印刷進行　　原田萌水（サンエムカラー）
編　集　　　伊賀本結子（光村推古書院）